電影影像與
文字的關係探討

許瑞昌・著

序

　　1985 年第一部無聲無字的黑白電影一上映，就造成人類的大轟動。隨著時代的進步，電影工業也跟著蓬勃發展，從無聲到有聲，黑白到彩色，甚至傳統平面影像進化到這幾年 3D 電影的熱銷，都不難看出電影的無窮魅力。電影字幕的出現，原本只是輔助我們對影像的理解，到後來變成布局的手段工具，為一重要現象，但卻很少有人關注。因此，本研究願意率先來探討此一課題，試為分析出定格影像與文字間的互證或互釋或互補或互斥的關係，以及流動影像與文字間的唯物辯證或唯心辯證或互相制約辯證的關係；並進一步比較其在三大文化系統與學派審美類型的差異；最後，將探討所得成果，提供給電影產業、語文教育另一項參考方針。

　　龍年是最多人生小孩的一年，沒想到我也順利完成生產了。倘若不是周慶華教授的用心指導與奪命式的電話催討，這本書大概永不見天日。我對周教授的感謝其實多到大概可以再寫好幾本書吧！從碩一一進來，周教授就經常自掏腰包的餵飽我們的宵夜時段，每次要回請都被他強硬的擋了下來，永遠沒有一個人拒絕成功過，我一直覺得，他大概是這世上最不喜歡

錢的人；又在語教所整併之際，時常見他為了所上學生的去留而吃力不討好的辛勞奔走，讓我深刻感受到當他的學生真的是一大福氣。另外，要感謝王萬象教授，在本書完成前提供我不少的資料和想法，讓我受用無窮。最後，要謝謝辛苦的簡齊儒教授、蔡佩玲教授，提出了許多寶貴的意見，並讓我看見自己作品的價值。

　　來臺東求學轉眼間就過兩年多了，在離開前夕，腦海中突然浮現當初第一次踏上這塊土地的種種情景，讓人有股莫名的惆悵，畢竟這有著太多來自各地的善心人士，陪我上山下海、談天說地的記憶，這回離開了卻不知何時會再相聚。在這裡要再三感謝：所辦助理小蘭姐，總是熱心的給予協助；風趣的學長姐振源、詩昀、瑞齡、韻雅等，你們的照顧我點滴在心；臥虎藏龍的同學文正、宏傑、尚佑、依錚、晏綾、雅音、評凱、詩惠、裴翎，認識你們真好；活潑的學弟妹們，加油！你們可以的；大學死黨大頭、嚕咪的來電問候、峰愷的 101 則工作趣事，都讓我備感窩心；以及送書給我、幫我翻英摘的兩位低調帥哥美女，你們大恩大德我都記住了！其實要感謝的人多到一時說也說不完，倒不如就感謝臺東這塊土地，讓我遇見每一個你（妳）們。（全依筆劃排序）

　　再來，要感謝我最深愛的爸爸、媽媽和姊姊們，謝謝你們尊重我選擇繼續升學的決定，並給予我經濟上、精神上的支持，讓我可以幸福的追求自己想要的道路，如今學業完成了，也拿到夢寐以求的教育學程，雖然一路上辛苦，但我甘之如飴。現在，好想回到家與你們慵懶的躺在沙發上看看電視、聊聊天，

累了，就痛痛快快睡上一覺，來滿足我這陣子都沒睡飽的小小願望。

最後，將此書獻給所有我愛及愛我的人～

<div align="right">

許瑞昌　謹誌
2012 年 1 月

</div>

目次

圖次

表次

第一章

緒論

第一節　研究動機

　　2005 年暑假過後，獨自一人離開家鄉澎湖到新竹念大學，在這階段前的我，都未曾離開家裡到外地求學的經驗，所以從放榜到踏出家門要面對另一段人生旅程的這段期間，心中真是五味雜陳，自己終於可以真正像個大人般，獨立過自己想要的生活，想幾點回家就幾點回家，想睡到中午就儘管睡吧！不過到了要出遠門的那天，行李一拎，鼻頭不禁一酸，突然有種莫名的落寞，畢竟這一出去，可能要半年後的寒暑假，才有機會再見上家人一面；且面對陌生的新環境，內心多多少少是有點害怕的。但我只能告訴自己，都這個時候了，無論如何也只能勇往直前。為了不讓家人擔心，在父母面前還是得表現得一副自在的樣子，迎接我的大學生活。

　　我們常聽到出外要靠朋友，一人在外，如果沒有幾個志同道合的朋友，是會很孤單的，在我離家後，這句話就顯得更為

貼切了。人與人之間如果興趣喜好大致相同，彼此間就會更投合、更有話題，電影就成為我們年輕人之間最好的媒介了。北部的電影院數多，強檔片上映速度也最快，比起澎湖的戲院，自然能更吸引我。猶記得那時每當空閒無聊之際，總會三五好友相約，進院觀影去。每每看完一部電影，不論電影類型悲喜，總讓我改變對人生觀點產生不同的想法，或者抒發掉原本壓抑的情感，進而心情輕鬆踏實許多，也從中成長了一些，這種不須身歷其境卻可有所體悟的感覺實在很奇妙。換句話說，喜劇裡的主角經過一系列滑稽的情節，最後以圓滿落幕結尾來滿足觀眾，所以喜劇具有其特殊價值，因為它在某方面而言具有治療人心的功用（莫黔特〔Moelwyn Merchant〕，1981：9）；相較於喜劇，悲劇是對一個嚴肅、完整、有一定長度的情節的模仿，它的媒介是經過「裝飾」的語言，以不同形式分別被用於劇的不同部分，它的模仿方式是借助人物的行動，而不是敘述，透過引發憐憫和恐懼使這些情感得到疏洩。（亞里斯多德〔Aristotle〕，2001：63～65）另外，悲劇的作用還有像尼采所說的可以讓人重新肯定生命的悲劇精神而積極的對人生世界充滿樂觀的希望。（尼采〔Friedrich W. Nietzsche〕，1998：53）我想，這就是我會對電影如此著迷的原因所在吧！

　　上研究所後，某些課堂會有電影賞析的時段，大部分影片卻是我以前從來沒看過，甚至連聽都沒聽過的。除此之外，還得學會運用理論去分析或批判每一個鏡頭或劇情，使自己的言論能有系統性並言之有物。如同陳炳良在《形式心理反應：中國文學新詮》一書提到：理論給予我們的見解一種邏輯性和一

致性。這樣當我們提出一個概念、一個原則、或一個基準時，也可以持之有故了；又或者當我們遇著不同的意見，也可以用理論來衡量一下是非高下。（陳炳良，1998：4）這和以往單純看電影，寫個簡單的心得報告截然不同，也很有深度！去年趁著臺灣電影發燒時期，就把我的小論文發表題目訂為〈宣傳與偶像明星及故事情節——最近幾年國片熱賣的原因探討〉（許瑞昌，2010），原本想朝著這個題目發展下去，卻發現這個題目有時間上的限制，發展空間也有限，只好另尋題目；但為了要延續先前探討電影的方向，幾經研思後，發現電影影像與文字發展性大，也甚少有人把這兩個方向合在一起探討，所以最後決定將《電影影像與文字的關係探討》定為我的研究題目。

> 1895 年 12 月 28 日，星期六，時間是在晚上……大咖啡館這天的人好像特別多，甚至平時從不光顧咖啡館的婦女這時也坐到咖啡桌旁，等待看一種叫「活動照片」的影戲。燈光熄滅，架在觀眾座後的一架「活動電影放映機」發出一陣陣嘎嘎的嘈雜聲，放映機鏡頭射出一道強烈的光柱，在觀眾眼前一塊白布上突然出現活動著的生活情景：工廠大門開了，工人們急促地蜂擁而出，有的三五成群邊走邊說著什麼，有的則獨自趕路……一座火車小站，等待乘車的旅客三三兩兩站在月臺上。不一會兒，從遠處出現冒著濃煙的火車車頭急速地朝觀眾方向開來……座上的觀眾突然驚慌地叫了起來，有的甚至離座站起身來，但不一會兒他們又立刻安靜了下來：火車

開到車站月臺旁，停了下來，沒有駛到驚慌的觀眾頭上。
（孟濤，2002：3）

這是法國盧米埃兄弟在巴黎播放史上首部電影「工人們正離開盧米埃工廠」，不難看出人類第一次接觸電影的好奇與無知，在他們看到熟悉的生活情景，活生生的被搬到大布幕上，無不是充滿驚喜且最後滿足的離開，爾後更透過口耳相傳而使得這種所謂的「活動影戲」逐漸為眾所皆知了。早期的電影，都是聽不到任何聲音的「默片時代」，雖然無聲電影在當時造成轟動與迴響，但其拍攝手法通常是一個鏡頭再加上一個固定的畫面，且時常是以遠鏡頭來捕捉大範圍，所以這些影片其實只能算是不太具有藝術價值的紀錄片罷了！

以默片來說，觀眾聽不到演員心裡要說的話，導演要在攝影角度和光影的變化上，演員要在表情和手勢上，統籌視覺藝術一切可能的方法，力求以無聲發出人內心的「聲音」。（簡政珍，2006：11）當時電影技術剛起步，沒有聲音、言語的默片要達到這種程度是有它的侷限；後來為了使觀眾可以比較容易了解畫面所要傳達的訊息下，字幕就應運而生。1927 年第一部有聲電影《爵士歌手》取代了無聲電影，1930 年左右彩色電影取代原本的黑白電影，這些重大的改變都使電影的美感和真實性有了大大突破並迅速發展，從此鏡頭敘述和文字旁白相互辯證。一方面，文字可以補足映象，有益於觀眾的了解；另一方面，文字和映像相左，增加歧異（同上，113），畫面與文字的

關係也逐漸變得緊密而複雜。這些都有待深入去探討，冀望因此而有助於大家對電影的賞析和相關產業的發展。

第二節　研究目的與研究方法

一、研究目的

　　文字的出現有助於我們對影像內容的了解，而電視或電影的影像不像圖畫永遠是靜止不動，它們是「一種的東西、時間的工具，卻承擔了一份時間上的限制，這使得電視內容的快速被理解變得更為重要」。（陳佩真，2008：3）另外，觀賞國外影片時，經過翻譯的字幕可以使我們不會因為語言不同而有所限制，但這些優點都是針對字幕的基本概念，其實當影像與文字結合的同時，它們彼此所激盪出的面向早就遠遠超越平常我們的認知範圍了。國內單獨對於電影影像的研究不少，但在電影文字的探究大多偏向「字幕翻譯」策略，至於電影影像與文字的關係探討幾乎可以說是沒有，所以我希望能建構出一套以往學者尚未發展出的理論，這也就是它為何值得研究的目的所在。周慶華在《語文研究法》中，對「理論建構撰寫體例」提出了下列說明：

> 理論建構，講求創新。大致上從概念的設定開始，經由命題的建立到命題的演繹及其相關條件的配置等程序而完成一套具體系且有創意的論說。（周慶華，2004a：329）

對於研究後的成果，期許透過有關電影影像與文字，達到在學校教育、電影編導、電影交流等三方面有所回饋，所以將研究目的分為下列兩項：

（一）研究本身目的：

建構一套電影與文字的關係理論，作為認知電影的依據。

（二）研究者目的：

希望藉由所建構電影與文字的關係理論可以：

1. 回饋給語文閱讀教學結合電影以提升成效。
2. 回饋給電影編導教學以添入新變數。
3. 回饋給電影交流教學以擴大視野。

二、研究方法

為了完成上述研究本身目的與研究者目的，勢必得搭配相應的研究方法。由於每一種方法都有其功能與限制存在，所以本研究藉由不同的方法，希望可以激盪出不同的研究結果。這些方法依序為現象主義方法、詮釋學方法、文化學方法、美學方法、社會學方法等。

（一）現象主義方法

一般所常見的現象觀約有兩種情況：一種是觀念論的現象觀，它指的是依感覺所呈現的形式（而不依它的本質）而為我

們認知的對象；而這跟只能間接認知（推理）的本體相對立。（布魯格〔Walter M. Burgger〕，1989：63）一種是現象主義的現象觀，它指的是「凡是一切出現者，一切顯示於意識者，無論它的方式如何」。（趙雅博，1990：311）所以「現象主義方法」是顯現於意識中或為意識所及的對象的方法（周慶華，2004a：95），包括一切關於文學的人、事和作品及其彼此之間互動的複雜關係。（李瑞騰，1991：43）相較之下，現象學方法的現象觀則不然，它是特指「一個實在的存有物（如認識者自身的內在行為）或本質地把握到的對象（如三角形）」。（布魯格，1989：63）在本研究第二章「文獻探討」的部分，會運用到現象主義的方法，將能力所及蒐集到關於電影影像和文字的相關專書、期刊或學位論文等，加以整理、分析和批判，這可讓我的論述可以有所參考和比較。

（二）詮釋學方法

有人認為「詮釋學」這個詞彙起源於古希臘，原有「談話」、「翻譯」和「解釋」等幾層涵義，而隨著該詞彙在文化和宗教中的演變，又具有「理解」、「方法」、「注疏」等涵義。（周慶華，2002：266～267）所以「詮釋學方法」是解析語文現象或以語文形式存在的事物所內蘊的意義。不論是語言的表面意義還是語言的深層意義，都可以構成詮釋的對象。（周慶華，2004a：101～103）

帕瑪對「詮釋」一詞提出了「無處不在」和用法的「普遍」：科學家把他對數據的分析稱作「詮釋」，文學批評家把他對一部

作品的考察稱作「詮釋」；人們把語言的翻譯者稱為「詮釋者」；新聞評論員在「詮釋」新聞。事實上，從你早晨醒來到你晚上沉入夢鄉，你都在「詮釋」。醒來時，你看一眼床邊的鬧鐘，並詮釋其意義：你回想今天是什麼日子，回憶起你自己被放置這個世界的方式，以及你對未來的策畫；你從床上起來，必須去解釋日常事務中與你打交道的那些人語詞和姿勢。這樣看來，詮釋也許就是人類思維的最基本的行為；生存本身確實可以說是一種從不間斷的解釋過程。（帕瑪〔Richard E. Palmer〕，1992：9）

　　換句話說，詮釋是廣泛存在於你我周遭，無論在語言、社會、藝術、心理等各層面，都可以發現它的蹤影。周慶華指出詮釋學的觀念如下圖示：

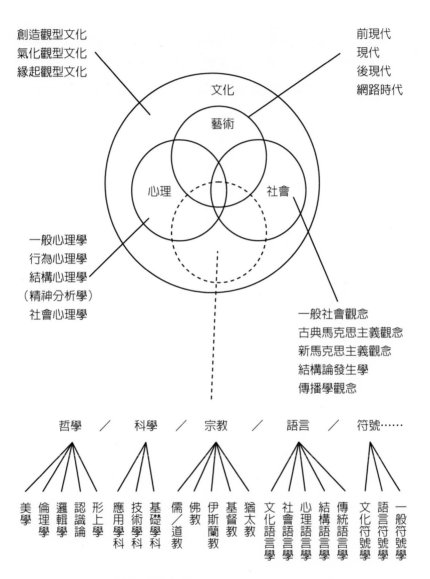

創造觀型文化
氣化觀型文化
緣起觀型文化

前現代
現代
後現代
網路時代

文化

藝術

心理 社會

一般心理學
行為心理學
結構心理學
（精神分析學）
社會心理學

一般社會觀念
古典馬克思主義觀念
新馬克思主義觀念
結構論發生學
傳播學觀念

哲學　／　科學　／　宗教　／　語言　／　符號……

美學
倫理學
邏輯學
認識論
形上學

應用學科
技術學科
基礎學科

儒／道教
佛教
伊斯蘭教
基督教
猶太教

文化語言學
社會語言學
心理語言學
結構語言學
傳統語言學

文化符號學
語言符號學
一般符號學

圖 1-2-1　詮釋學的觀念圖（資料來源：周慶華，2009a：256）

　　本研究就是要運用這一詮釋學方法來探討電影影像與文字多重、辯證等關係，分別見於第三章「電影影像與文字定格的多重關係」及第四章「電影影像與文字流動的辯證關係」中。

（三）文化學方法

　　文化指的是任何一群人（包括一個社會）共同持有並且是形成該一群人每個成員的經驗，及指導其行為的各種信仰、價值和表達符號（包括藝術和文學）。次團體的信仰常常就被稱為「次文化」。（史美舍〔Neil J. Smelser〕，1991：29）文化是一種獨特的人類特質，其他生物並不具有文化，多數動物的行為接受本能影響，或源自生命過程中的學習。文化與人類的關係是相互的，雖然人類創造了文化，但人們也藉由文化而創造了「人類」。（古德曼〔Norman Goodman〕，2000：30）

　　另外，文化彼此間的不同小自地方國家，大至中西世界，而這種差異性只能說是文化特色的價值所在，而有沒優劣之分。有人更對文化提出「致力保持價值中立」一詞：

> 研究文化不只侷限於文藝，而應當把文化視作遍及社會
> 生活各方面與所有層次。在當前的學術研究裡，文化優
> 越性和文化低劣性這類想法幾乎不佔一席之地。（史密斯
> 〔Philip Smith〕，2004：4～5）

　　總括來說，文化是一個歷史性的生活團體（也就是它的成員在時間中共同成長發展的團體）表現它的創造力的歷程和結

果的整體，當中包含了終極信仰、觀念系統、規範系統、表現系統和行動系統等。這五個次系統的內涵分別如下：終極信仰是指一個歷史性的生活團體的成員，由於對人生和世界的究竟意義的終極關懷，而將自己的生命所投向的最後根基，如基督宗教的終極信仰是投向一個有位格的創造主；觀念系統是指一個歷史性的生活團體的成員，認識自己和世界的方式，並由此產生一套認知體系和一套延續並發展它的認知體系的方法，如神話、傳說以及各種知識和哲學思想；規範系統是指一個歷史性的生活團體的成員，依據他的終極信仰和自己對自身及對世界的了解（就是觀念系統）而制定的一套行為規範，並依據這些規範產生一套行為模式，如倫理、道德等等；表現系統是指用一種感性的方式來表現該團體的終極信仰、觀念系統和規範系統等，因而產生了各種文學和藝術作品；行動系統是指一個歷史性的生活團體的成員，對於自然和人群所採取的開發和管理的全套辦法，如自然技術和管理技術等。（沈清松，1986：24～29）倘若將這五個次系統整編過後，就會形成這樣的關係圖：

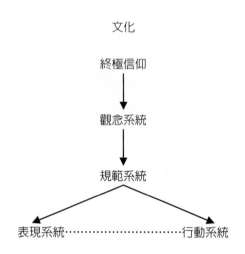

文化

終極信仰

↓

觀念系統

↓

規範系統

表現系統⋯⋯⋯⋯⋯⋯⋯⋯⋯⋯行動系統

圖 1-2-2　文化五個次系統圖（資料來源：周慶華，2007：184）

　　本研究正要藉助這一文化學方法來處理電影影像與文字關係的系統差異問題，依世界現存的創造觀型文化、氣化觀型文化與緣起觀型文化等三大系統予以定位，而這見於第五章「電影影像與文化關係的系統差異」中。

（四）美學方法

　　美學方法，是評估語文現象或以語文形式存在的事物所具有的美感成分（價值）的方法。（周慶華，2004a：132）哲學家們使用「美學」一詞時，指的是像倫理學或知識論那樣運用理性論證的學科。美學雖然以「直觀」、「感受」或「情緒」為研究主題，但美學本身乃是哲學的一個分支，講求證據和邏輯嚴謹的論證，而這其實是所有哲學的共同特徵。哲學美學中的各式理論，基本上是處於互相競爭的狀態；人們在哲學上提出

美學理論的目的，是要為純藝術和自然之美找出一套解釋。
（Dabney Townsend，2008：3～5）本研究第六章「電影影像與
文字關係的學派差異」將以美學方法將電影中前現代、現代到
後現代底下的七種美感類型加以探討，該類型圖如下：

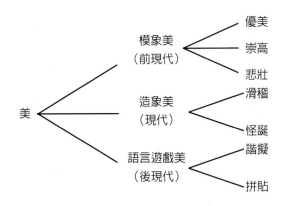

圖 1-2-3　美感類型概念圖（資料來源：周慶華，2004a：138）

（五）社會學方法

社會學方法，原是指研究社會現象的方法，但在這裡是特
指研究語文現象或以語文形式存在的事物所內蘊的社會背景的
方法。這種解析大體上有兩個層面：一個是解析語文現象或以
語文形式存在的事物是如何的被社會現實所促成；一個是解析
語文現象或以語文形式存在的事物又是如何的反映了社會現
實。（周慶華，2004a：4）本研究第七章「相關研究成果的應用
途徑」，因為涉及回饋擬議有特定的互動對象考量，所以得運用
此方法來「加碼」提出改善社會情境的方案。

第三節　研究範圍及其限制

一、研究範圍

　　在前一節研究目的與研究方法中，我已說明了研究範圍所涉及的概念及其論述方法。本研究所挑選的影片主要是針對不同系統或學派作探討，並在我認知所及的範圍下，選出《海上鋼琴師》（多納托爾〔Giuseppe Tornatore〕導演，2005）、《那山那人那狗》（霍建起導演，2001）、《春去春又來》（金基德導演，2004）、《小活佛》（貝托魯奇〔Bernardo Bertolucci〕導演，1993）、《羅生門》及《黑澤明之夢》（黑澤明導演，1950、1990）、《班傑明的奇幻旅程》（芬奇〔David Fincher〕導演，2009）、《時時刻刻》（戴爾卓〔Stephen Daldry〕導演，2002）、《黑色追緝令》（塔倫提諾〔Quentin Tarantino〕導演，1994）、《心中的小星星》（阿米爾罕〔Amir Khan〕導演，2009）、《暗戀桃花源》（賴聲川導演，2006）、《達摩祖師傳》（袁振洋導演，1992）、《蝴蝶》（慕勒〔Philippe Muyl〕導演，2004）、《送信到哥本哈根》（費格〔Paul Feig〕導演，2004）、《紅玫瑰與白玫瑰》（關錦鵬導演，1994）、《艋舺》（鈕承澤導演，2010）、《臺北星期天》（何蔚庭導演，2010）、《滑稽時代》（吳宇森導演，1981）等影片作為探討對象，另外適時輔以其他影片加入論述，和一般研究會以不同類型影片（如華語、西洋、愛情、恐怖、科幻片……等）作為研究對象有所區別。研究範圍的電影系統與學派分類圖如下：

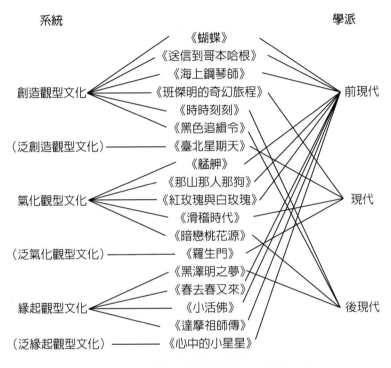

圖 1-3-1　研究範圍的電影系統與學派分類圖

　　本研究第二章為「文獻探討」，把蒐集到有關電影字幕、電影影像與文字的相關研究作整理、分析和批判；第三章「電影影像與文字定格的多重關係」，會先明確界定出定格定義，接著論述影像與文字最常見的互證、互釋關係，最後處理少有人論及的互補、互斥關係；第四章「電影影像與文字流動的辯證關係」除了加以釐清影像與文字流動範圍的觀念外，馬克思的唯物論、黑格爾的唯心論及相互制約的辯證關係都是此章的核心重點。

　　第五章是「電影影像與文字關係的系統差異」，是以現存世界的三大文化系統「創造觀型文化」、「氣化觀型文化」和「緣起觀型文化」及其五個次系統進行比較，如下圖所示：

文化

創造觀型文化
- 終極信仰：神／上帝
- 觀念系統：哲學（如形上學、知識學、邏輯學、倫理學等）、科學（如基礎學科、技術學科、應用學科等）
- 規範系統：以互不侵犯為原則
- 表現系統：以敘事／寫實為主，擴及新寫實、語言遊戲、網路超連結等
- 行動系統：講究均權、制衡／役使萬物

氣化觀型文化
- 終極信仰：道
- 觀念系統：道德形上學（重人倫／崇自然）
- 規範系統：強調親疏遠近
- 表現系統：以抒情／寫實為主
- 行動系統：勞心勞力分職／諧和自然

緣起觀型文化
- 終極信仰：佛
- 規範系統：自求解脫／慈悲救渡
- 表現系統：不棄文學藝術（以敘事／寫實為主），但僅為筌蹄功能
- 行動系統：去治戒殺
- 觀念系統：緣起／性空觀

圖 1-3-2　三大文化系統圖（資料來源：周慶華，2005：226）

　　第六章為「電影影像與文字關係的學派差異」，將前現代到後現代為止，所被規模出來的「優美」、「崇高」、「悲壯」、「滑

稽」、「怪誕」、「諧擬」、「拼貼」等七大美感類型作為美學對象
（周慶華，2004a：137～138）；第七章「相關研究成果的應用
途徑」，會把研究成果和語文閱讀結合電影教學、電影編導教學
及電影交流教學三者作相關應用；第八章則以「結論」收尾，
將理論建構出的要點整理及回顧外，對自身研究不足和對未來
研究的期許都會在此章節提及。

二、研究限制

　　在語文研究的這些形式學科領域以及技巧和風格等類型規
模，在整體研究中又可以有理論建構和實證探索等兩種主要形
態。前者（指理論建構），著重在演繹推理；後者（指實證探索），
著重在歸納分析，合而成就了語文研究「在世存有」的動態及
其靜態成果的樣相。（周慶華，2004a：4）為了顯示本研究能討
論和不便討論的，將本研究理論建構圖列出：

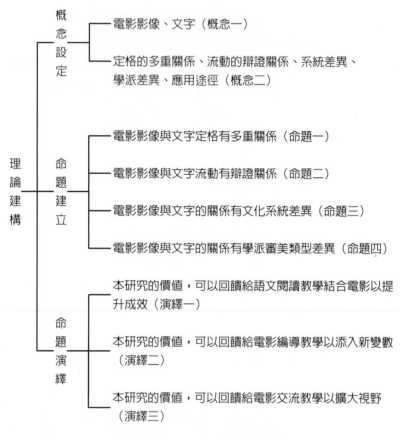

圖 1-3-3　本研究理論建構圖

　　因為本研究採行理論建構，所以必須經由演繹推理建構出一套電影與文字的關係理論。在理論建構的範圍內，才是我所能探討的。但即使如此，就自身認知及能力有限下，某部分可能無能力處理，如文化系統中的創造觀型文化所屬的西方世界

及其內部次文化的差異、緣起觀型文化的佛教中又分南傳佛教
（小乘佛教）與北傳佛教二大傳承以及北傳佛教又可分為漢傳
佛教（大乘佛教）與藏傳佛教（秘密大乘佛教或金剛乘佛教），
這些內部彼此間的複雜差異也是身為氣化觀型文化中一分子的
我，很難有所體認的；而學派與內部次學派差異也是如此。

　　另外，我目前的身分和處境無法像職場中人，可以有對象
進行施測、分析，只能單純進行理論建構，沒能涉及到實證探
索的部分，所以僅提供演繹推理後的研究成果為參考方向，無
法將研究成果進行自我檢證，以致在成果應用上不能保證能有
什麼樣子的成效，這將是比較可惜的地方，也是限制所在。

第二章

文獻探討

第一節 電影字幕

　　本節所要探討的對象是「電影字幕」，把蒐集到的相關碩博士論文的論文加以整理、分析與批判。2010 年 11 月在全國博碩士論文網（NDLTD）用「電影字幕」當「論文名稱」的關鍵詞，查詢模式為「精準」搜尋到的結果寥寥無幾，且近一半都沒提供電子全文供人參考。這些分別為《電影字幕幽默成分之翻譯方法》、《電影字幕中的粗話翻譯策略：以美國電影「男孩我最壞」為例》、《〈王牌冤家〉電影字幕翻譯研究》、《〈長日將盡〉小說及電影字幕譯本比較》、《〈再見列寧〉電影字幕翻譯研究》、《〈王牌冤家〉 電影字幕翻譯研究》和《從〈黑色追緝令〉探討粗話的電影字幕中譯》等七筆。

　　在此情況下，我擴大範圍的單以「字幕」為「論文名稱」的關鍵詞，查詢模式一樣設為「精準」，將關於影像的相關「字幕研究」，都作為我的文獻探討參考資料。在這樣的條件下，因

為範圍擴大了，搜尋到的論文研究成果自然也就提高不少，一共有 37 筆相關論文研究成果，最後並將這些研究成果分成四類，表格分類整理如下：

表 2-1-1　以字幕作為關鍵字的相關論文研究

類型	論文名稱
字幕與配音翻譯比較研究	《從溝通理論談影片字幕與配音翻譯之異同——以卡通影片「Sauerkraut——酸菜鎮上一家親」為例》、《日譯中字幕翻譯與配音翻譯之比較》（共 2）
字幕對語言學習與理解的研究	《以名詞作為關鍵字幕或重點字幕對英語學習之研究》、《線上多功能影片字幕編輯系統在語文學習上的應用》、《字幕在多媒體英語學習過程中對字彙習得與句子理解之探究》、《困難字即時字幕顯示輔助高職進修部學生英語課程學習效益之研究》、《以詞性作為關鍵字幕對聽力理解的影響之研究》、《電視字幕對於語言理解的影響——以形系文字和音系文字的差異性為切入點》、《字幕處理方式對不同英語聽力成就的國小六年級學童英語聽力表現與學習動機之影響——以臺北縣國小學童為例》、《中英文字幕呈現方式對臺灣學生新聞理解、字彙學習之比較研究》、《字幕對臺灣大一學生英語聽力理解與策略運用影響之研究》、《不同字幕的英語卡通影片觀賞對學生聽力效果之研究》、《字幕對外語學習成效影響之探究》（共 11）
字幕翻譯策略與現象研究	《電影字幕幽默成分之翻譯方法》、《從宗教寓言到通俗動作片：談〈駭客任務〉字幕翻譯》、《歐美影集中專業術語之字幕翻譯策略》、《從影集〈六人行〉第十季探討幽默之字幕翻譯策略與實例》、《情色用語之翻譯問題：以影集〈慾望城市〉字幕譯文為例》、《電影字幕中的粗話翻譯策略：以美國電影「男孩我最壞」為例》、《臺灣動畫字幕翻譯策略探討：從兒童文學的角度分析語言使用的適當性》、《〈王牌冤家〉電影字幕翻譯研究》、《從卡通〈辛普森家庭〉

	第一季影集探討俚語的字幕翻譯》、《字幕翻譯中的文化詞語和語言幽默翻譯策略：以美國喜劇影集〈六人行〉為例》、《宮崎駿「神隱少女」字幕翻譯等效研究》、《從「語用對等」角度探討情境喜劇幽默成分的翻譯——以〈六人行〉字幕英翻中為例》、《探討日本電影〈花田少年史〉之翻譯——對照中文字幕翻譯與臺語配音翻譯》、《〈長日將盡〉小說及電影字幕譯本比較》、《〈再見列寧〉電影字幕翻譯研究》、《試析美國喜劇電影中文字幕的臺式中文現象》、《〈王牌冤家〉電影字幕翻譯研究》、《從臺灣電影之方言與文化詞的英譯檢視字幕譯者的角色——以侯孝賢的電影為例》、《從〈黑色追緝令〉探討粗話的電影字幕中譯》、《從「接受理論」探討臺灣電影之字幕翻譯——以〈飲食男女〉為例》、《論感嘆詞之字幕翻譯》、《英——中字幕翻譯的精簡原則》（共 22）
字幕對電視內容理解的影響研究	《電視新聞字幕對閱聽人處理新聞資訊的影響》、《電視字幕對視覺及劇情理解度影響之研究》（共 2）

　　由上經整理過後的表格可以發現，字幕翻譯策略與現象的研究最多，共計 22 篇，佔了快 60％；其次字幕對語言學習與理解的研究有 11 篇；最後字幕與配音翻譯比較研究及字幕對電視內容理解的影響研究都只有兩篇而已。在字幕翻譯策略與現象研究裡，幾乎都以單一文本作為探討對象，美國喜劇影集《六人行》為研究對象佔多數；另外探討幽默成分及粗話的翻譯策略也不少。

　　整體而言，這些研究範圍幾乎都與我所要探討的沒有太大的關係，我只能從中找出較符合我部分章節有相關的論文來檢視，分為別：《〈再見列寧〉電影字幕翻譯研究》、《字幕對外語

學習成效影響之探究》和《從〈黑色追緝令〉探討粗話的電影字幕中譯》此三篇，並整理表格如下：

表 2-1-2　字幕的相關論文研究整理表

關鍵字：字幕	研究者	學校	年份
《字幕對外語學習成效影響之探究》	洪美雪	國立成功大學教育研究所	2001
《從〈黑色追緝令〉探討粗話的電影字幕中譯》	陳家倩	輔仁大學翻譯學研究所	2005
《〈再見列寧〉電影字幕翻譯研究》	黃蘭麗	輔仁大學德國語文研究所	2006

　　《字幕對外語學習成效影響之探究》，旨在探討母語字幕（本研究係指中文字幕）、標的語字幕（本研究係指英文字幕）與無字幕的英文電視節目對學生在內容理解、聽力理解、字彙學習與學習態度的學習成效的影響。（洪美雪，2001）該第二章文獻探討部分，將大量的中英相關研究成果，融會貫通整理得很有條理，可供未來相關研究者參考。研究結果方面指出：在聽力理解與內容理解方面，母語字幕顯著優於標的語字幕與無字幕，而標的語字幕成績雖高於無字幕，但二者之間未達顯著性差異；在字彙學習方面，母語字幕、標的語字幕與無字幕三者之間都未達顯著性差異；在英文學習態度方面，母語字幕顯著優於標的語字幕，標的語字幕再顯著優於無字幕。（同上，2001）相較於其他僅以一個或兩個向度作為研究來說，此研究成果就顯得更有其價值；不過在研究建議對教學者、外語學習者、電視節目或電影製作者雖都有所顧及到，但論述不夠深入，讓人感覺簡略了些。該第二章沒有指出各相關文獻的缺失，好

讓往後學者引以為戒。這在本研究第七章「相關研究成果的應
用途徑」，會從該研究所得結果作為部分參考依據。

　　《從〈黑色追緝令〉探討粗話的電影字幕中譯》，除了第一
章「緒論」和第六章「結語」外，可分為理論和實踐二部分：
第二章「粗話的社會性」及第三章「粗話與電影」屬於理論部
分；第四章「粗話的字幕翻譯策略」及第五章「粗話的字幕翻
譯實例：《黑色追緝令》」屬於實踐部分。（陳家倩，2005）第二
章將粗話的社會性分成生活與文化兩個面向探討，並指出粗話
對現今社會的影響；第五章粗話的字幕翻譯實例分析中，清楚
的條列式舉出 227 條例子作分析，實在相當完整、用心，我想
大概沒有任何遺漏了；附錄的地方還以表格方式整理出「粗俗
用語暨粗俗語氣中文譯詞參考表」，這對日後有意從事相關研究
的人來說，會是一大幫助。不過全文的參考文獻只有區區 23 筆，
便無法藉由別人的論述來加強自己言論的立足點，並欠缺對過
去相關研究的任何批判或評價性的語言。《黑色追緝令》也是我
要探討的影片之一，所以我會從此研究的翻譯實例分析中，找
出可供我參考的文化面向。

　　《〈再見列寧〉電影字幕翻譯研究》，將功能學派理論和字
幕翻譯策略互相檢視，探討理論是否能在現實翻譯中得到印
證。全文共有六章，第三章字幕翻譯裡的論述很完整，字幕的
功能、種類與特色都有提及，在字幕的特色說到：

　　　　字幕是提供信息的途徑之一，不過它和報紙與其他提供
　　　　資訊以紙本形式出現的方式有著大大的不同，字幕不能

獨樹一格，也不能單單講求文采的優美，或是文體結構的流暢，字幕是和畫面、聲音一同呈現的，這三個元素必須互相緊密的配合……字幕還有另一項特點，就是字幕的信息呈遞進式推進，字幕的話語不是獨立存在，除了和畫面、音樂相結合之外，前一句話和下一句話的內容必須要環環相扣，而且是承襲上述所說過的內容為基礎，再發展為下面的內容，所以字幕的內容是一層一層的堆積而成的。（黃蘭麗，2006）

　　在字幕翻譯限制的空間限制部分，除了字數外，標點符號與數字也有一併考量；文化問題中指出，「語言除了成為溝通的工具之外，語言本身同時也促成一種文化形成的因素。語言和文字是構成文化的基本因素之一，屬於同一文化內的人民，說的都是同一種語言，因為有效的溝通才容易達到思想上的共識，於是語言和文化有著密不可分的關係，二者也相互影響。」（黃蘭麗，2006）這部分可供本研究第五章「電影影像與文字關係的系統差異」作為參考；語言的處理方式這一節劃分的很詳盡，語句流順通暢、精簡、增加、雙關語、配合畫面及粗話都是該章節的研究範圍。但從整體來看，該第五章《再見列寧》中譯暨分析中，說明大都偏向劇情介紹，分析則略顯薄弱；另外部分舉例只有單單兩小筆，這些都是比較可惜的地方。
　　雖然字幕可喻為口語的攝影機，當影像某一幕充滿許多人對話時，字幕可以篩選出目前討論的內容，並輕易挑選出強調的段落，但倘若字幕是經過翻譯的過程後，因不同的語言需要

不同的時間長度來表達類似的想法，導演必須放棄一些微妙且敏感的表達，來縮短對話的長度以符合時間間隔，使用成語來代替──即使不符合意思，但仍可保留雙關語的語意。（馬杜格〔David MacDougall〕，2006：223～225）

　　總括來說，上述這些字幕相關研究未能和電影影像有所連結，研究的方向也都僅止於文化面向為主，並偏向中西文化差異比較，且大多以單一文本為研究對象，導致無法將世界三大文化系統完整的考慮進去，所以這麼多年以來，研究結果大同小異，只差在選擇的文本不同罷了；更不用說定格影像與文字間的互證或互釋或互補或互斥的關係、流動影像與文字間的唯物辯證或唯心辯證或互相制約辯證的關係，以及影像與文字關係的學派差異，能在這些文獻資料中有所發現。

第二節　電影影像與文字的關係

　　前一節整理出的所有「字幕」相關論文中，並沒有發現任何字幕與影像的相關論文，而這一節要探討的為「電影影像與文字的關係」，所以我一樣先在全國博碩士論文網搜尋相關論文，但不論我以「影像與文字」、「影像與語言」、「影像與語文」等關鍵字搜尋的結果，都沒有任何與電影相關論文。

　　於是我改用中文電子期刊服務（思博網 CEPS），試了各種關鍵字僅找到兩篇篇名稱較相符的研究，並整理如下表格：

表 2-2-1 電影影像與文字的關係的相關期刊研究

篇名	研究者	刊名	年份
〈影音與文字的美麗與哀愁——試探文學之於電影的會通與轉化〉	徐紀芳	《藝術學報》，74	2004
〈敘事：在語言與影像之間的行走——張藝謀電影改編的文化語境考察〉	王挺	《浙江傳媒學院學報》，17-2	2010

〈影音與文字的美麗與哀愁——試探文學之於電影的會通與轉化〉，篇幅頁數共 19 頁，算是小論文的規格。全文共分五大項目：（一）前言；（二）電影與文學的會通；（三）電影與文學的美麗與哀愁；（四）文學之於電影的轉化；（五）結論。

研究者將議題的概念論述的一針見血，並舉出很多電影當作例子並加以表格化，使我們可以很容易接受到研究者所要傳達的訊息。第三部分「電影與文學的美麗與哀愁」是內容重點所在，分別說明了：

（一）電影的美麗與文學的哀愁

在影音媒體與數位科技重要性與日俱增後，文字原有的獨佔霸權相對降低，文學地位開始變的略顯尷尬。越來越多人藉由影音接觸文化、吸收資訊，文字的影響力因而較過去遽減。就因為這樣，大多數人未必看過一兩本名著，卻很少人沒看過一兩部電影。（徐紀芳，2004）

（二）文學的美麗與電影的哀愁

　　事實上人的感官所可以接受的刺激，都有一定的額度，過度聲色十足的傳播模式雖然容易擄獲人心，但勢必造成傳統文字閱讀能力普遍萎縮，直接影響未來教育品質，並導致下一代成為「現代文盲」。（徐紀芳，2004）

　　最後第五部分「結論」提出文學與電影所需要努力的方針：

> 影音與文字，在意文的光譜之下他們是互為消長缺又相互為用……擅用文學是「時間」的藝術，補充「空間」藝術──電影的不足；善用電影影音一目了然的特效，激發文學在創作與賞析方面更上層樓。電影「文學化」，可以「空間」換取「時間」的綿長，如舒坦所言：「好的電影需要有綿密的文學張力」；而好的文學作品，借鏡於電影，產生優質的感染力，以擁有「時間」的優勢，擴展「空間」國度，因此「電影化」的文學，更能夠載著夢想啟航、飛旋，永不散場。（徐紀芳，2004）

　　〈敘事：在語言與影像之間的行走──張藝謀電影改編的文化語境考察〉，是由浙江傳媒學院的教授所發表的期刊文章，研究者發現：由於視聽語言與文字語言的不同，在當下數字模擬的浪潮中，追求抽象精神之境的文學與試圖重構再造虛幻世界的影視藝術之間的差異越來越彰顯出來。在強大的影像壓力前，語言文字的敘事策略與美學型態面臨著諸多裂變。尤其是

由文學改編而來的影視作品更處在一種複雜的審美體驗中。從另一個角度上說，在影視作品中被表演風格、影像構成等模糊了編導們的主觀意圖、方式手段等，卻更能在改編中釋放出來。研究者以《紅高粱》與《活著》作品為例，從分析文本的改編出發，以政治視角與敘事語調為切入點，歸納其特有的改編風格與美學型態。（王挺，2010）雖然此篇研究分成四個部分，但研究者僅以數字標示，未有任何文字揭示每個部分的標題核心，這樣對一般人來說，閱讀理解上會比較困難。

　　我們可以發現，以上這兩篇期刊文章所指的文字及語言，是指「影像語言」和「文學語言」，也是大多研究所探討的方向。依據《影像的傳播》中，可知此二者分別屬於不同語言的表意體系，差異有下列六點：

　　第一，影像語言是用自然符號寫成的，這意味著影像是在「用現實表現現實」，而文學語言是用人工符號寫成的，是一種抽象的代碼；第二，影像語言中的喻體與被喻體是重合的：銀幕上的蛇既是蛇本身（喻體），同時又是兇惡的象徵物（被喻體）。文學語言中的喻體與被喻體則是分離的：文學中的蛇，首先是一個抽象文字符號，這個符號必須借助讀者的識別能力才能成為一個想像的蛇的形象，進而成為兇惡的象徵；第三，影像語言是由表現性的「直接意指記號」組成，視覺形象本身具有直接的表現性；文學語言則是非表現性的「間接意指記號」組成；第四，影像語言的空間構成方式使視覺形象產生了「第二表現層」：一個形象形象不同空間定位會產生不同的意義。一個在遙遠的荒野中孑然獨行的人，與一個在銀幕上頂天立地的

人，雖然視覺形象是同一個，但其意義卻迥然有別。文學語言中單一的符號，其空間位置永遠是既定的，它沒有「第二表現層」；第五，影像語言是一種世界的通用語言，而文學語言則是一種典型的民族語言，它不具備普遍的可接受性；第六，影像語言中的事物永遠是單義性的事物，它是具體的、個別的。它的涵義是特指的、有限的，電影中無法表達抽象意義上的人與動物，只能表現「張三」、「李四」和貓、狗這些單個的動物。而在文學語言中，符合表述的既可以是特指的、具體的，也可以是一般的、泛指的。（賈磊磊，2005：33～34）

這種「影像語言」或「文學語言」和我所要探討的字幕部分並沒有直接的相關，反而是比較偏向「文本和電影」之間的轉換或比較，所以我就不多作探討了。

《圖畫與文字的邂逅──圖畫書中的圖文關係探索》一書雖然書名已經清楚告知是圖畫的相關研究，而非影像，但就我第三章「定格影像」來說，其實是類似圖像的概念，所以我就把它一併列入探討。作者試著解讀圖畫書中的圖畫，認為它們的價值就不能只停留在使畫面更賞心悅目的層次上，而應該也可以扮演讀者腦中「跨領域鏈結」的角色，或者與以往經驗作鏈結，或者引發更深層的情緒表現，或者還可再向外、向反方向聯想。（陳意爭，2008：9）全文從緒論到結論共九章，第四章到第七章分別探討四種圖文關係的模式：第四章「互證」模式為一般圖文比較常見；第五章「互釋」模式算是少見，但還是可以發現得到；第六章「互補」模式與第七章「互斥」模式是無法在一般市面繪本作品上看到。難能可貴的是作者靠著自身

繪畫的技巧，站在創作者的角度，繪製了四種模式的圖畫書，
提供讀者在創作上能有新的方向。最後作者圖解四種圖文關係
及評估其價值，除了回饋給研究者外，更希望透過這樣的揭示，
帶動插畫家去創造圖畫書中圖畫的可「畫」性，啟發讀者去享
受圖畫書中圖畫的可「讀」性，影響教學者去思考圖畫書中圖
畫的可「教」性。（同上，11）這和我期許透過有關電影影像與
文字，達到在學校教育、電影編導、電影交流等三方面有所回
饋是有異曲同工之妙的地方。

　　「電影影像與文字的關係」的相關文獻資料實在少的可
憐，於是我另外尋找「電影影像」的相關研究，在全國博碩士
論文網我以「電影」與「影像」同時當作關鍵字，搜尋到的結
果僅有《運動電影之影像分類學：〈衝浪季節〉之影像分析》、
《另一種電影詩學：侯孝賢電影裡的火車——影像》、《臺灣電
影傳統影像與數位影像之產製研究——以〈戀人〉、〈人魚朵朵
為〉例》、《身體電影：蔡明亮電影中的身體影像》、《臺灣非營
利映演機構經營策略分析——以新竹影像博物館與高雄電影圖
書館為例》、《從影像巡映到臺灣文化人的電影體驗——以中日
戰爭前為範疇》、《尋找客家影像：臺灣電影中客家族群表現與
形象分析研究（1973～2008）》、《文學‧影像‧性別——80 年代
臺灣「文學電影」中的女身／女聲》和《他者不顯影——臺灣電
影中的原住民影像》等 9 筆，完全出乎我意料之外，且大多不
是沒有公開電子全文，就是論文語言是我不熟悉的外文，所以
我只能挑出相關及自身能力範圍所及的作為探討，並再尋找其
他相關文獻作補充。

倘若先從「影像（image）」一詞說起，依據王雅倫所言，大約有以下幾種定義：（一）一般外文字典如「La Rousse」或「Robert」中對「image」的解釋，林林總總也有好幾個，例如：映像、影像、圖像、畫像、照片、聖像、形象、寫照、形象化的比喻；在「拉丁文字典」中的解釋則為：留影、幻像、肖像、遺容、心象、回聲等。（二）作為攝影術語，乃是由透鏡或鏡子所構成的物體形象，是光學的會聚作用或反射作用；由鹵化銀顆粒的堆積，使潛影出現，而組成有形象的畫面。（三）在電腦上解釋則為「儲存於不同媒體上真實之事物的複本」。（四）被當作次要的或傳統意義傳遞者的題材，也許可以稱之為意像（image）。（五）在一般的設計類書籍所出現的「影像」字眼，則常常和「視覺傳達」有關原本透過眼睛的傳達稱為視覺傳達，視覺傳達主要要素是文字與影像——影像（image），是各種形與色的綜合性視覺對象，包含文字以外可見的各種「像」，如照片，繪畫（圖像、具體的、抽象的）等所有的視覺 Pattern（圖樣、模樣），都是影像。眼睛裡投映的「像」中，除了可讀的文字記號以外，由視覺之直接性知覺到的一切就是影像（image）。（王雅倫，2000：22～24）

由上述定義可發現，對於影像的相關解釋不少。而就我所認知，可將影像簡單分為靜態影像（如圖片、照片、畫像等）和動態影像（如電影、廣告等）兩種而本研究所指的「電影影像」就屬於「動態影像」的範圍。這和電影最初被稱為「動態攝影」（animated photographs）或「生動照片」（living pictures）的媒介有所關聯，因為相較於以往的靜態照相，更重要的是它

為機械複製的影像，增添了一個時間的向度。（廖金鳳，2006：5）而在我們眼中，原本一張張靜止的影像可以變成連續生動的影像，這和《電影藝術》談到的視覺暫留的概念也脫不了關係：

> 電影是一種視覺上之幻象，我們相信自己看到銀幕上是連續、流動的動作。而實際上我們所看到的是剎那、短暫、急促而不連續的分離動作，我們眼睛之所以會將它們變成連續動作，主要是由於眼睛的視覺特性，以及腦中詮釋訊息的方式。當人的眼睛離開所看的物體之後，該物體的影子不會馬上消失，而是在人的視網膜上繼續滯留一段時間；如持一個點燃的亮點在暗處旋轉，會給人一條紅帶或火圈之感，這種現象稱之為「視覺暫留」（Persistence Vision）。這便是電影產生之重要依據。視覺暫留的作用使得電影動作變為流暢而連續。我們打開一捲已拍攝有影像的膠片來看看，其實它是由許多單獨而靜止的照片所組成的，而這許多的畫面連續起來就成為運動的現象。（劉立行、井迎瑞、陳清河，1996：6）

因為視覺暫留的作用，能使影像栩栩如生的呈現在我們眼前；但隨著時代的演進，電影影像不再只是像紀錄片般單純的再製事實，為了各種目的考量，現今電影大多為虛構成分居多。從《電影理論解讀》中就可看出其演變過程：

對法國社會學家布希亞（Jean Baudrillard）而言，新時代的特點就是仿真，也就是經由仿真的過程，原先以物質生產作為社會動力，現在已經被符號的生產與擴散所取代，他並在 1983 年提出了「擬像」變化的四階段，再現憑著它的方法轉至無限度的擬仿。在第一個階段，符號（影像）反射出基本真實；第二個階段，符號（影像）掩飾或扭曲事實；第三階個段，符號（影像）使得真實缺席；第四階個段，符號（影像）只是擬像，也就是一種純粹的模擬，與真實沒有任何指涉。（Robert Stam，2002：410）

　　無論電影影像的真實與否，身為觀眾的我們就應學習如何去欣賞影像之美，以及了解一部電影所要傳達的訊息。在《電影閱讀美學》中有這麼一段相關描述：

影幕在轉介人生的事件，是從現場的「真」經由光影投射產生放映現場的「假象」。但最奇妙的是，觀眾看到的雖是借光影變化的假象，但他卻能感受到真實如人生。面對這樣的藝術媒體，觀眾需要由陌生到熟悉中培養欣賞美感的經驗。從熟悉電影的基本語言學習怎麼看電影。（簡政珍，2006：4）

　　電影媒體主要依賴攝影術本身，將觀眾引導至兩個相反的方向，調和這些方向是了解任何電影、甚至任何鏡頭的要務。假設為了獲得現實的片段以表現真實或想像，我們所要做的只是拍下一個畫面就好了。然而，一個畫面不是簡單的事，一但許多畫面組成一種結構，這種結構會透露自己的秘密，因為它開始表現語言的某些性質；成為一套象徵系統。（Bruce F. Kawin，1996：65）而視覺影像在傳遞訊息的同時，也呈現了如國家文化、族群文化、大眾文化、流行文化與次文化等等各種不同層次或單一或交雜的文化意涵，且這些視覺影像的產製過程極有可能會成為與統治階級意識形態相符的符號載具。（陳毅峰，2007）以我國第一部自製影片《臺灣實況的介紹》來說，是當時日治時期臺灣總督府派人前往臺灣各地取景，內容雖介紹臺灣政治、經濟、文化風俗等，但主要還是為加強宣導臺灣統治的必要性，使國人思想逐漸潛移默化，接受影片所傳達的訊息。表面上電影只是一種大眾娛樂，政治上似乎無傷大雅，但電影背後不同意識形態的拉扯，是一般人看電影消遣之餘恐怕也不能不考慮到銀幕背後的政治力量，甚至影像下往往視而不見的現代。（周英雄，2007：8）

　　從這一節所整理出的文獻資料來看，電影相關的「影像與文字（語言）」研究實在少的可憐，而好不容易找到的研究文獻，其所指的文字（語言）都是以影像中所傳達的訊息語言為主，與我研究方向的「電影文字」（主要指電影字幕，另包含顯示於電影字幕以外的口說語言及隨機鑲入或刻意安排的文字）不大相關。就內容來看，著重在文本與電影的比較，看不到對於前

現代、現代和後現代學派的特徵與差異，及關於研究成果應用
途徑的論述也較薄弱。有別於上一節「電影字幕」專以文化面
向為考量，此節多了美學層面的歸納、分析，不過還是沒能發
現對於定格與流動影像的相關研究探討，唯獨陳意爭《圖畫與
文字的邂逅——圖畫書中的圖文關係探索》一書，有涉及本研究
第三章「定格影像」的互證、互釋、互補和互斥的四個概念，
會是我在第三章的相關參考依據。

電影影像與文字定格的多重關係

第一節　電影影像與文字的定格範圍

　　我們在欣賞影片時，倘若遇到漏網鏡頭或者畫面快速流動的狀況，往往會將畫面倒轉使影像中的時間停止於某特定畫面；遇到突發狀況而臨時要離開時，也會拿起遙控器，按下暫停鍵，目的都是為了能夠重新仔細的觀看影片，而執行「影像暫停」的動作。

　　影像定格與影像暫停就字面與認知上，一般人會認為是相同的，但其實它們還是有所差異。「影像定格」雖包含影像暫停的成分，但嚴格來說，它是指影片中特技攝影所造成的畫面，也就是放映中的一畫面突然靜止不動，用以吸引觀眾的注意。（教育部，2011）所以影像定格式是為了影像內容的需要，製造出的刻意行為，而影像暫停則偏於個人需求之下臨時產生的行為。

一部影像作品從開始製作到完成，每一個細節安排都有其「目的」所在。在曾仰如《形上學》一書中對「目的」這樣描述：

目的因的最好及最科學化的定義，是亞里斯多德所下的「動者因之而動」或多瑪斯所下的「動的行動所朝向的目標」。任何物在行動前必有個目的；沒有目的，無物能動，所以目的因是一切行動的根源及所行動的第一推動者。因此，多瑪斯說「目的在行動的過程中是最後達到的，但首先存在於行動者的意念中，所以是真正的因」。（曾仰如，1987：263～264）

「目的」還可以區分為「行動本身的目的」與「行動者的目的」。（周慶華，2001：35～37）如果用電影中的影像創作的角度來看，行動本身的目的可以是在片面的傳達影像的故事線或表現創作者的技巧，也就是有關知識取向的經驗、規範取向的經驗及審美取向的經驗。而這其中所涉及到的「知識」著重在「產生新知識」上；「規範」則屬於「昇華道德」的層次；審美則在於「深化美感」。因此，影像如何在電影中被運用以製造更大的差異、激發更多的創意，應是所有影像創作者、教學者及讀者共同追求的目標。（陳意爭，2008：102～130）另一方面，行動者（如導演）的目的，其實還包含了「樹立權威」、「謀取利益」和「行使教化」等權力意志變項，而行使教化更是這三者的恆久性效果。（周慶華，2007：15～16）

　　依本章所探討的互證、互釋、互補和互斥這四種電影影像與文字定格多重關係來看，互證這種「說人人到」的手法只是簡單的傳達影像的故事線，佔「行動本身的目的」的成分居多，而從互釋、互補到互斥開始將原本影像與文字原本表面的陳述，激盪、延伸出更深層的意涵，達到導演要對觀眾行使教化的目的，所以以「行動者的目的」為主。此四種電影影像與文字定格的多重關係和目的取向的劃分，如下圖所示：

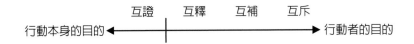

圖 3-1-1　電影影像與文字定格的多重關係和目的取向劃分圖

　　另外，這四種模式之間，除了各自在劃分上不具有絕對性外，它們也不是用來當作標準以劃分圖文（或影像與文字）關係的。當我們在看待同一組圖畫與文字時，會因為檢視的角度或詮釋的觀點不同，分類上便會有不同的結果。而這四種模式的存在價值，並不在於具有絕對排他性的分類作用，而是在指出圖畫與文字所能共構出的意義的可能性，以及觀念先具才好實踐的重要性。（陳意爭，2008：262）

　　由於圖像與文字在意義傳達上有各自的侷限，在圖文轉譯的模式運作上，不容易保有單一模式的純粹性，創作者會在有意識或無意識中選擇多種模式並進的方式來進行創作。因此，在探討圖畫與文字的關係時，技術上實在不容易將它們完全歸屬在某一個模式之下。換句話說，圖文之間勢必會出現不同模

式相互交集的情形，只是比例上誰重誰輕的問題而已。（陳意爭，2008：262～263）四種模式的十一種交集圖如下所示：

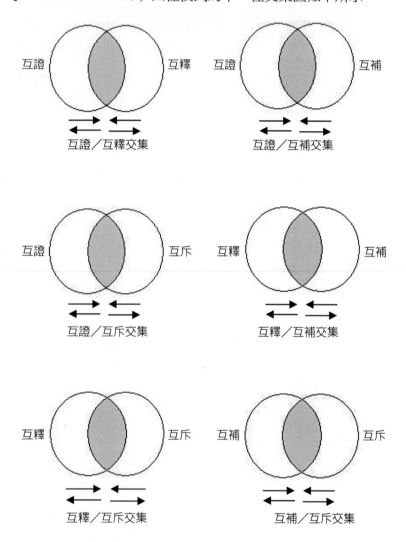

圖 3-1-2　互證、互釋、互補和互斥模式的十一種交集圖

（資料來源：陳意爭，2008：266～279）

綜合以上十一種說明，可以發現四種模式在圖文關係中的交集，是無法很明確予以區分的。圖文關係雖然很難保有單一模式的純粹性，但是當我們針對同一組圖文進行閱讀判斷時，各模式間的交集不見得十分明顯。那麼區分模式屬性的目的，正如同先前所提示的，並不在於作分類，而是為了提供創作者及接受者在創作思考或閱讀判斷時能有更豐富多元的角度。（陳意爭，2008：280）這十一種彼此的內部交疊情況並非本研究所主要處理的面向，所以無多詳細舉例說明，僅就各自獨立模式去作分析。

對時間的掌握是電影最特出的技巧：在螢幕上，一個事件的進行時間可以任意中斷、延長、縮短，甚至將其順序顛倒。艾普斯坦（Epstein）說：「電影就像一塊點金石，具有轉化物質的力量，但這神奇力量的秘密其實很簡單：它來自改變時間的長度及流向的能力。」間斷、減慢、加速、時空顛倒，所有這些手法──只有電影具此能耐──在教育、科學、哲學、幽默等藝術上，都有難以計量的價值。（G. Betton，2006：21）

電影字幕的主要功能傳達訊息，幫助觀眾理解電影的劇情和內容，得在極短的時間內以最精簡的文字傳達出原文訊息給觀眾，既講求效率，又得兼顧其效果。（陳家倩，2005）另外，為避免破壞畫面的整體感，字幕通常在銀幕畫面的下方執行任務，尤其對話式的電影，字幕只能在銀幕下方呈現，不能額外在銀幕兩旁或上方出現其他的字幕以補充說明，以免觀眾同時接收許多資訊，而感到迷惑。（黃蘭麗，2006）所以往往過長的句子有時必須被分割成多段文字在影像中前後出現，就是所謂

字幕在銀幕上有空間的限制。而字幕又得配合畫面，聲音對白或旁白要與字幕同時出現，就是「字幕——話語同步」原則，也就是字幕與對白同時出現，也同時消失，因字幕倘若停留畫面上過久，觀眾會以為是新的一句而重看一次；相反的，如果字幕停留太短，觀眾會來不及看或因字幕閃動太快而造成視覺上的不適（區劍龍，1993：337～338），此為字幕在時間上的限制。

正因為電影影像是動態流動的過程，影像中的字幕必須承受時間與空間上的限制，而本研究所指的影像定格不像圖畫般，永遠是固定畫面配上靜止的文字，所以影像定格是指：只要是在同一地點與時間點上的相同話題或對話，即使影像不停的更迭，依舊是本章所要探討的內容。

第二節　定格影像與文字的互證關係

所謂「互證」，就是「互相印證」，這是就影像、文字二者印證關係的程度來分辨，最明顯的判斷方式，就是影像與文字的扣合程度。就影像的角度來說，此一模式是站在「寫實」的觀點，以顯示出「對象」為依歸。換句話說，就是檢視影像是否將文字中所提到的「元素」表現出來。（陳意爭，2008：97～102）

幾年前，知名藝人張艾嘉替味全林鳳營鮮乳拍了一支相當經典的廣告，對大家來說應該不陌生，影像中的張艾嘉，拿著代言的鮮乳，嘴裡說著廣告臺詞：

> 每次喝了像林鳳營這麼好的鮮乳，那種感覺就好像是，
> 好像家裡養了一頭牛一樣，我家裡真的養了一頭牛耶！
> （味全林鳳營鮮乳廣告）

　　當影像中的女主角走到沙發坐了下來，說著家裡養了一頭「牛」的同時，從她身後緩緩出現一頭牛走過，充分證實口中的牛是「真實」存在家中；而口中的牛奶，就像當場現擠般，那樣新鮮、那樣香濃，令人印象深刻。

　　就電影來說，電影同為藝術中的一環，真實是藝術的生命，意味著藝術如果喪失了它的真實品格，也就喪失了讀者、觀眾對它的信任，喪失了藝術在歷史中的意義，進而喪失了它存在的價值。我們可以把電影的真實問題看作是一個由不同的理論範疇所共同組合的真實體系。它主要包括以下幾個方面：

　　第一，根據審美的想像性創造影像的似真性（情境真實）。

　　第二，遵照藝術的假定性創造敘事合理性（情節真實）。

　　第三，根據人物的獨特性創造的形象可信性（心理真實）。

　　第四，按照影像的直觀性創造的空間仿真性（物理真實）。

　　第五，依循歷史的必然性創造的思想真相性（思想真實）。

（賈磊磊，2005：65）

　　其中在「影像的似真性」論者是這樣論述的：

> 影像藝術是一種「看與聽」相結合的藝術。它直接作用
> 於人的眼睛、耳朵。為此，觀眾觀看電影與他們觀看現

實生活就具有了某種相似性：銀幕上的玫瑰與生活中的玫瑰幾乎一模一樣，電影中的雷鳴與天空中的雷鳴也相差無幾。正是由於電影再現了生活的原在形態，逼真地模仿了人對客觀外界的感知方式，影像藝術在空間形態上才具有高度的「似真性」。在影視世界中，觀眾首先感受到的並不是影片中的思想內容，也不是導演的個人情緒，觀眾首先感受到的是影像，是通過畫面與音響傳達具象化的視聽語言形態。（賈磊磊，2005：65～67）

　　電影和小說最大不同處在於：電影是靠影像和聲音來說故事，故事要動人，影像就要逼真的呈現，倘若讓人有身歷其境的錯覺那就更加完美了！而小說則是以文字的方式呈現在讀者眼前，至於畫面就得靠讀者的個人理解能力去想像或創造。
　　由黑澤明執導，改編自日本作家芥川龍之介的短篇小說〈竹藪中〉的電影《羅生門》，內容大致是這樣的：因為大雨滂沱的緣故，一位乞丐跑到寫著「羅生門」匾額的城樓下躲雨，遇到了樵夫與和尚，樵夫卻不斷嘆氣，說一點也不明白某件事，和尚也說這事真不可思議，也叫人不敢相信，就在追問下，樵夫娓娓道來整件事情經過：

　　三天前，我到山上砍材，走著走著，在樹上看見一頂斗笠，接著又看見帽子和繩子，最後看見一具男子屍體（武士）後，驚恐的立刻向官署報案，隨後被傳訊到官署。

　　樵夫接著開始描述在官署上強盜、武士妻及經由施法後附身於女巫的武士三人的輪流供詞……

強　　盜：我當時躺在樹下，武士及妻子從我面前經過，因為武士的妻子很像我老婆，所以就想要搶奪武士的妻子。我騙武士說我手中的寶劍是在遠處的古墳挖到的，願意將古墳裡的寶物和寶劍一並賣他，於是將武士獨自帶到森林另一處並將他綑綁後，再將武士妻帶到武士面前並羞辱了她，最後，武士妻因不願被兩個男人看到羞辱，要求我和武士必須有一方得死，而她會選擇跟隨勝利者，但經過激烈決鬥後，我殺死了武士，但她卻逃跑了。

武士妻：由於我被綁住，經強盜侮辱後，被帶到丈夫面前，強盜就跑走了。丈夫卻用一種憤怒、冷酷的眼神看我，我鬆綁他後，要他拿刀殺了我，但他還是不發一語怒視著我，我害怕又傷心地暈了過去，醒來後，我的小刀卻插在丈夫的胸口上，看著斷了氣的丈夫，我失神般的逃出森林。

武　　士：強盜帶妻子到我面前，對她說既然都和他發生肌膚之親了，就作他妻子，妻子聽了後，表示願意和強盜一起遠走，但要求強盜殺了我，沒想到這時強盜發了怒，反過來要懲處她，她卻嚇

得驚慌失措的跑走，強盜追了過去，過了許久
空手而回，並且釋放了我，我傷心的自刎而死。

　　電影內容主要由四位目擊者與當事人，來描述當時一件兇
殺案的經過，倘若今天影片畫面只是單純的給予觀眾看到兇殺
案相關人的描述表情和聲音，而沒有利用影像來呈現當時發生
的情景，相信觀眾很難耐得住性子長時間看「人」在說故事，
對於這三人言論的可信度勢必也會大打折扣。也就是因為在影
像與文字互相搭配下，兇殺案相關人一邊口述當時情景，影像
就一邊呈現他們口述的畫面，進而達到影像與文字互相印證的
效果。這使得每一個人的說法好像都十分合理、沒有破綻，觀
眾也對三人所說的內容都真假難辨，但又不可能全是真的。在
這種矛盾之下，觀眾都在期待結局給予的答案，是否和自身所
想的一樣，大大提升影片的可看度。不過只能說，強盜英勇式
的決鬥、妻子的貞烈操守與武士壯烈切腹自刎都只是三人各自
捏造出來的謊言。

　　最後目睹真實情況的樵夫就向乞丐表示武士並非被短刀所
殺，是長刀殺死了武士，並將自己所看到的真實情況道出：

　　　　在我看到斗笠後，走了一段路就聽到女人的哭泣聲，偷
　　偷從樹林之間看過去，看到武士被綁住，而女子一直哭
　　泣，強盜卻是不斷兩手著地的向她賠罪，並請她做他妻
　　子，女子只是繼續不斷的哭泣，強盜惱羞成怒的威脅女
　　子要是不答應，就要殺了她。這時女子鬆綁了武士，武

士卻表明不願意為她和強盜決鬥而賭上性命，還要求她既然已在兩位男子面前出醜，何不自我了斷！還要求她跟強盜走，他不要她了，沒想到強盜也不願意帶走武士妻，武士妻這時發怒了，數落他們都不是大丈夫，只是懦夫罷了！武士和強盜被刺激後，雙方展開一連串差勁又狼狽的決鬥，過了許久，武士跌坐地上，死前還不斷求饒，但還是被強盜殺了，而武士妻卻也不願意選擇強盜的跑走了。

因為強盜不願記起自己和武士決鬥的懦弱樣而說謊，武士妻不願記起她曾拋棄操守要求跟隨強盜走而說謊，武士不願記起自己是個手下敗將而說謊，這種連死者（武士）都為了自身利益而說謊，完完全全顛覆觀眾原本認為三人之中至少還有一人的料想，造成另一種意外衝突性結局，這才是導演高明的地方。

就整部影片結構來看，主要是由樵夫在說故事，故事中又有三段故事，而這四段情節也就是本片主要互證表現的部分。雖然其中還包含和尚描述遇到武士夫婦、小官描述遇到強盜的情況，也都有短暫的使用到互證手法，但就內容重要性來看，就不加以論述。另外，樵夫在官署將所見的情景呈現，時間點是由現在拉回到過去，而兇殺案相關三人的描述則是由過去再拉回到過去。簡單來說，這四段的陳述方式都是在說明已發生的「過去式」情景，敘述時間和故事時間明顯不一致，正是所謂倒敘手法，也是許多電影為了讓劇中角色回憶或描繪過去冗長情節時，常會使用的手法之一。

第三節　定格影像與文字的互釋關係

所謂「互釋」，就是「互相解釋」，這是依讀者的解釋對影像、文字二者的詮釋來分辨，因此它也涉及到「創作者 ←→ 作品 ←→ 接受者」這三者彼此間互相影響的關係，從作品（此處特指電影中的影像與文字）的角度來說，此一模式站在「表意」的觀點，探究讀者透過影像、文字二者的詮釋，以建構意義或主題的過程。（陳意爭，2008：135）

韓國導演金基德的作品《春去春又來》，是一部有著濃厚佛教思想的電影，從春季出發到冬又回春，描述老和尚帶領著小和尚一路從殺生到性慾考驗和最後老年悟道等過程，就像人生過程總是不斷上演各種考驗，藉此探討欲望、輪迴與自我救贖等佛教議題。全片雖臺詞不多，但每一句臺詞、每一個畫面或動作總是引人省思。其中一段劇情是小和尚長大成人，與來寺廟養病的女子發生過多次交媾被老和尚發現後，三人對話大致是這樣的：

> 成年和尚：師父，我錯了，原諒我。
>
> 老和尚：這是自然而然的事。
>
> 老和尚：妳還覺得不舒服嗎？
>
> 養病女子：不會了。
>
> 老和尚：那這帖藥就對了，妳痊癒了，可以走了。

成年和尚：不，她不能走。

老和尚：淫念會引發佔有慾，然後喚醒殺生的念頭。

老和尚並沒有大怒，只有確認女子病好了，就把她送離開寺廟，讓人感受到這一切好像都是老和尚預料中的事；而這句自然而然的事，似乎暗示性慾是生物的本能，就在老和尚說話的同時，畫面出現一隻象徵男性慾望的公雞，一直不斷的啄米，暗示著男性的性慾就像公雞啄米一樣，是生物自然而然的本能反應，所以老和尚也就沒有太大的苛責，只是告誡成年和尚淫念會生殺念。相較之下，成年和尚犯了殺害罪，，企圖自殺了結生命來逃避讓老和尚動怒並痛打一頓，因為相對於食、性是自然的，自殺就是非自然的，何況成年和尚都尚未通過修行而自我救贖的情況下，更是不容允許。從這裡看來，老和尚口中對性的自然看待和影像中啄米的公雞「互相解釋」性與食都是生物的自然本能。

另外，在《那山那人那狗》中，那一對父子載歌載舞一夜後，隔天一早離開侗族部落後，父親在半山腰問著兒子是不是喜歡那個侗族姑娘，父子對話如下：

兒子：我覺得她和咱們那邊的麗莎不一樣，不過也許我不會娶一個山裡姑娘。

父親：為什麼？你是嫌他們土，見識少？

兒子：不是，她見識一點都不少……

父親：你是嫌她們窮？

兒子：也不是。

父親：那為什麼？

兒子：我怕她們也像我媽，離開了這裡，一輩子都想家……

就在父子對話的同時，兒子摺了隻紙飛機，由半山腰緩緩射向山下。就紙飛機來說，它的身上並無任何動力裝置，一但射了出去，如果沒有特別的外力介入，根本不可能回到原點，更何況是從高處的半山腰射向遙遠的山腳下，所以這紙飛機也正象徵著男主角的母親，自從離開了家裡，就不大可能有機會再回到家鄉，而產生無限思鄉的愁緒。

電影影像並非文字語言，而是以映像取代文字，因此電影可能比書寫作品更富於符號的功能。符號不是數字，它是景格內物的陳列，人的舉手投足，靜動之間的對應或對比等所指涉的蘊意。倘若觀眾能意會導演的用心和步局，主要是前者經由映像看到電影既有的語碼。符號建立的先決條件是導演和觀眾雙方如何善用現有的語碼，然後在建立另一層次的語碼。（簡政珍，2006：93）

現代語言學的開山鼻祖索緒爾（Ferdinand de Saussure），提出符徵（signifier）和符旨（signified）二詞是構成語言學上所稱的符號（sing，通常是一個字）。符徵是一個字的確實發音（文字上則是一個字體），符旨是符徵所代表的觀念或意義。這二者的關係是恣意專斷的，因為事物本質並無一定某個符旨就應當有一個特定的符徵。同樣的，符旨在不同語言中可能有不同的

符徵。（Robert Lapsley & Michael Westlake，1997：61）就《那山那人那狗》的例子來說，紙飛機是一個符徵，符旨則是母親因距離的關係無法隨時返家產生無限思鄉愁緒的表現方式，但這種表現方式不一定非得用「紙飛機」才能表達。

美國邏輯學家培爾斯（Charles Sanders Pirece）則將符號學分為三類，就是圖像（icon）、標誌（index）與象徵（symbol），而電影中影像的象徵意義確實是電影符號學中不可忽略的一環，因為電影影像的符號——電影語言的記號——和文字語言一樣，不但具有標誌和圖像的特質，同時也具有象徵的特質。（伍倫〔Peter Wollen〕，1991：126～158）

在中國文學史上，最早的象徵形式就是神話。如嫦娥奔月、夸父逐日都有其象徵的意涵存在。古人在創造神話的時候把他們最內在的生活變成認識的對象，而那時他們還沒有把抽象觀念和具體形象分割。因此，神話中的許多形象，往往不是某一個真實的原生形象，裡頭的各種事物彷彿都互相呼應且統一，所顯示出來的是能被感知的具體事物，但從中又導向那無法直接顯示的不可感知的部分。（黑格爾〔Georg Wilhelm Friedrich Hegel〕，1981：18～19）

簡單來說，象徵就是用一種看得見的東西，來表達看不見的東西。在語文中，它是任何一種抽象的觀念、情感及看不見的事物，由於理性的關懷與想像、社會的約定俗成，而使用具體的意象間接表達抽象的觀念與情感的方式的稱呼。在象徵這種修辭形式中，本體與象徵體之間是一種外在聯繫，它們二者間的聯繫是人們賦予的，主觀色彩非常強烈。（方柔雅，2002）

其作用在於使語言產生高度的曖昧，使意涵更豐富，濃縮文字，納深廣題旨於短幅之中，更使作品超越時空，呈現普遍而永恆的價值。（黃慶萱，2002：478～507）

　　以「水」來說，平靜的湖水可能代表某人心如止水的狀態，流動的河水可能暗示著時間流逝的快速，要是出現了大洪水，可能表示將發生一場大災難了；以「顏色」來說，如紅色，就可能代表熱情、喜悅、愛情，藍色則有自由、憂鬱、平靜的意思；以「物品」來說，白包在不同國家又可能會有不同的涵義，在日本可以拿來祝賀別人新婚，反觀在臺灣白包只能拿來哀悼喪家。所以即便是同一種事物，在不同狀態或場合就可能代表不同涵義，而觀眾領悟到的答案是否能夠正中導演所要傳達給與觀眾的訊息，這就考驗著觀眾對電影影像的解讀能力。倘若電影影像在有文字的相輔相成之下，相信對於觀眾詮釋上會有莫大的幫助。

　　如何尋找正確的語碼去解讀作品的過程是困難的，內容並不黏附於作品的信號上面，或甚至分割獨立的，觀眾必須在創作中扮演吃重的角色。既然閱讀工作這麼不單純，則作品的內容自然而然就瓦解了觀眾的意識空間，讀者的心靈變成不是在接受東西，而是在創造東西了。（伍倫，1991：126～158）倘若當觀眾無法用目前先有的語碼了解時，映像變成朦朧。朦朧性是具有原創性電影的特徵。它極力挑戰觀眾的賞閱能力。映像和鏡頭充滿迷人的不可知性，須由觀眾想像、臆測來解讀。一但臆測成真，未知變成已知，又可能變成另一新的語碼。創作

行為是一連串遵循、打破、再規範、再打破的重複。（簡政珍，
2006：95）

第四節　定格影像與文字的互補關係

　　所謂「互補」，就是「互相補充」，這是依影像、文字二者
相互影響後所能衍生的意義來分辨。相較於互釋模式的表意程
度，再更加抽象些，需要讀者透過影像、文字二者交相作用，
相互幫補，才能從中獲得故事的整體意義。（陳意爭，2008：175
～178）

　　跟互釋相較之下，互補是由兩個不具相關或相關性低的事
物所組成，但卻能互相補足對方不足或缺失的地方，進而達成
一種和諧的狀態，就是「互補」類型。舉例來說，我們常聽人
說「這兩個人個性互補」，指的就是兩人個性大不相同的，可能
一冷一熱或一動一靜，但兩人相處起來卻少有衝突，反而十分
和睦，達到和諧融洽的境界。

　　電影《暗戀桃花源》是賴聲川所執導的舞臺劇，分別由〈暗
戀〉與〈桃花源〉這兩齣戲劇所組成，敘述兩個劇組在因緣際
會下，在同一時間點上租到相同的場地，一開始還各自輪流排
演，但最後在礙於開演時間上的緊迫，逼得這兩個劇組不得不
將舞臺一分為二，同時排演〈暗戀〉與〈桃花源〉兩場戲劇。

　　〈暗戀〉是描述發生約莫在 1940～1950 年左右，中國東北
青年江濱柳與雲南女子雲之凡在異鄉上海相識相戀，但經過國
共內戰後，兩人對彼此卻都音訊全無，雖後陸續分別落腳臺灣，

經過五十多年，而年邁的江濱柳臥病在床，依舊牽掛著心中那揮之不去的雲之凡，於是登報尋人，終於等到女主角前往醫院相認，分別多年，雙方變得既熟悉又陌生，各自也都成家立業，最後還是得黯然道別。〈桃花源〉是改編自晉代文人陶淵明所著的〈桃花源記〉，描寫一位漁夫在因緣際會之下，進入到一個烏托邦的世界，反觀電影中的〈桃花源〉雖也是以一位武陵漁夫老陶作為主角，全劇卻刻意用一種誇張、搞笑的方式，呈現老陶面對的妻子春花與袁老闆的外遇，失望之際出去捕魚卻偶然誤入桃花源。巧合的是桃花源裡的白衣男女，竟有著和妻子春花與袁老闆相同的面貌，老陶在桃花源這樣的仙境雖過得甚歡，但內心始終忘不了妻子春花，於是決定返鄉帶領妻子一起重返仙境，殊不知一進家門，看到的竟是妻子春花與袁老闆早已成婚生子，徒留老陶內心不勝唏噓。

　　就〈暗戀〉與〈桃花源〉的劇情表現方式來看，一個為悲劇，一個為喜劇；就時代來看，一個為現代，一個為古代；就演員肢體動作來看，一個為細緻內斂，一個為誇張豪邁。這樣看似突兀又不相干的兩場戲劇，能夠巧妙搭配的恰到好處，並營造出另一番新意而更有其戲劇張力，這正是因為這兩齣戲劇有著共同的主旨，劇中主角都各自不斷地追尋著過往情懷，反映出理想與現實的衝突，就連支線那位不斷出現干擾演出的那位女子，最終還是無法追尋到她口中的那位名叫「劉子驥」的男子而落寞收場。

　　當〈暗戀〉與〈桃花源〉被迫同時排演的同時，在同一舞臺上，當〈暗戀〉的臺詞一說出口，〈桃花源〉的臺詞看似不經意的順勢接上，形成以下有趣對話：

表 3-4-1　電影《暗戀桃花源》的臺詞互補對話節錄

〈暗戀〉	〈桃花源〉
江濱柳：唉～	老陶：落英繽紛，唉～ 白衣女子：幹嘛嘆氣呢！這兒不是很好嗎？ 老陶：這兒雖然好，可是我心裡面仍然有許多跨越不過的……障礙。 白衣女子：怎麼啦？來這兒這麼久沒看你不高興過。
護士：你看你，每一次聽完這首歌就這樣。	
江濱柳：我沒辦法呀！ 護士：你不能老想那件事呀！ 護士：你算看看從你登報到今天都已經…… 護士：五天了。 護士：你還在等她我看不必了哎。	老陶：我想家。 白衣女子：來這你這麼久了，回去幹嘛呢！ 老陶：多久了？ 白衣女子：好久囉。 老陶：我怕她在等我，我想看看她願不願意跟我一塊來。 白衣女子：她不一定想來呀！
護士：雲小姐第一天沒有來，我就知道肯定她是不會來了。	老陶：不！她會來。 白衣女子：她可能把你給忘了。
護士：再說雲小姐還在不在世界上都不曉得，你幹嘛這樣子嘛！	老陶：你怎麼可以這樣子說話呢！
白衣女子：對不起！我不是那個意	護士：對不起！我不是那個意思。

思。	白衣男子：哪個意思呀？
	老陶：大哥！
	白衣男子：你們在聊些什麼呀？
	白衣女子：我正在跟他說，他的那個 既然已經把他給那個的 話，那這整件事也就那個 什麼了，他也不必那個什 麼了。
	白衣男子：喔～不要回去，你回去只 會干擾……他們的生活。
	老陶：這話怎麼說？
護士：我是說如果雲小姐真的來的 話，事情可能會更麻煩。	老陶：不會。
護士：因為你可能會更難過。	白衣男子：你說到哪裡去了。
護士：那還不如像現在這樣呀！安安 靜靜過日子多好。	
江太太：你們這個醫院實在很奇怪， 整天擔心我沒有去繳錢，人 躺在這難道會跑掉嗎？那好 啊！我今天要去繳錢啊！那 個小姐又跟我說什麼她要下	老陶：我回去看一下就好啦！
班了，要結賬了，叫我明天 再去繳，我每天就在醫院裡 跑來跑去……	白衣男子：你回去想得到什麼？我看 你……
	老陶：我還能說什麼好呢！
江太太：你要下來就說嘛！	
江濱柳：這兒沒妳的事，妳就先回去 吧！	白衣男子：沒有事最好不要回去了！
江太太：我回去幹什麼呢！	
江濱柳：這兒沒妳的事，妳就先回去 吧！	老陶：我回去看一看就死心了。
	白衣男子：不要回去，回去會惹事。

江太太：我留下來陪陪你嘛！ 江濱柳：妳快回去吧！ 江濱柳：你快點回去吧！ 江濱柳：我命令你快點回去！ 江濱柳：你混帳啊！你們都給我走啊 　　　　你們！	白衣男子：我不許你回去！ 白衣男子：我警告你不要回去！ 白衣男子：打死我我也不會走！ 白衣男子：我看他媽的誰敢動！

　　〈暗戀〉與〈桃花源〉這兩齣戲劇分別為獨立的個體是無庸置疑的，各自的對話也都順暢合理，但就在這短短三分鐘左右的對話裡，表面上好像一直互相干擾，導致〈暗戀〉的男主角江濱柳與〈桃花源〉的白衣男子最後受不了這種干擾而互相破口大罵。但仔細左右對照他們的對話，不僅僅是臺詞互相順勢接上而已，還有互相補充、互相指涉的作用存在，形成這般有趣的對話畫面，並傳達出共同題旨。在吳其諺〈《暗戀桃花源》的荒謬〉一文中是這樣解讀：

　　　　這兩齣戲的共同主調，較抽象的層次是理想與現實的永恆
　　　　衝突，較具體的層次，則是臺灣與中國在這四十年來所形
　　　　成的歷史性矛盾。對臺灣的觀眾而言，是具體層次的主
　　　　題，意義較為凸顯清楚。因此，兩齣風馬牛不相及的戲，
　　　　其實都指向「外省人」在臺灣的處境及心態。桃花源在
　　　　現實的意義，便是臺灣。桃花源雖是可供避難的人間樂
　　　　土，但是「土還是家鄉的香，人還是家鄉的親。」外省
　　　　人與武陵人一樣，雖然平安的活在臺灣（桃花源），卻丟
　　　　不開昔日的情節，最後什麼也沒有。（吳其諺，1994：182）

　　這種兩個齣戲的互相幫補，其中又牽涉到電影蒙太奇的手法。蒙太奇（Mon-tage）一辭原為法語，有建構、編輯的意思。一般來說，電影的蒙太奇就是指電影剪接的藝術。（劉立行、井迎瑞、陳清河，1996：218）對 1920 年代蘇聯的蒙太奇理論家來說，蒙太奇技術照亮了現實生活，讓單一鏡頭鈍化的基本素材得以增輝，否則單一的電影鏡頭在安置到蒙太奇結構之前是沒有實質意義的。換句話說，只有當單一鏡頭成為一個較大系統的一部分，和其他鏡頭之間有某種關係時，才具有意義。（Robert Stam，2002：62）普多夫金在其 1926 年所著的《電影技術》（Film Technigue）一書中將電影剪接的操作手段分為三種：首先是建構性蒙太奇，指一場戲的整體意義，必定是由一個個有關細節部分的鏡頭所累積而成的，它們就像磚塊的堆砌，最後建構成了一整面牆；第二種剪接類型叫做結構性蒙太奇，指畫面的跳動或轉接必須要有結構，這個「結構」的意思，就是合情合理，合乎戲中動作的連貫要求；第三類剪輯法叫關聯性蒙太奇，其鏡頭的轉換是可以製造許多相關意境或感受的，電影工作者可以運用這種關聯性蒙太奇來激發觀眾聯想、觸動觀眾情緒，而這種具體剪接手法又分為五種方式，分別為對比、平行、象徵、同時和重複。（劉立行、井迎瑞、陳清河，1996：218～221）所以就電影《暗戀桃花源》來看，是屬於第三種關聯性蒙太奇中的「平行」手法，也就是「兩個或三個在敘事上不相關聯的事件倘若能巧妙地穿插組合，觀眾就能感受到它們平行發展，卻又互相指涉的脈絡」。（同上，219～220）

　　另一種互補的組合常在紀錄片中使用。由於紀錄片的說教性質，它的目標主要在提供訊息、在描述。在這種情況下，聲音和影像互相說明，兩種語言同是資訊的來源，訊息是「半封閉」式的，接受者也多多少少是被動的，他的注意力被兩種方式的結合所吸引。但如果訊息太長或太多，他的注意力可能分散（人在一定時間內所可能吸收的資訊都有一個最大限度）。（G. Betton，2006：46～47）

　　在某些電影或戲劇中，也可以看到類似紀錄片的旁白幫忙描述、補充電影影像內容。在《海角七號》播放的一開始，影像畫面是一片黑，旁白則是搶先出現：

　　1945 年 12 月 25 日。

　　友子，太陽已經完全沒入了海面，我真的已經完全看不見臺灣島了，你還站在那裡等我嗎？

　　這麼一個旁白的開端，其作用不外乎是要讓觀眾在一開始就能對故事的歷史時間或內容有一定的了解。簡單來說，就是要讓觀眾可以快速融入劇情。改編自張愛玲同名小說的電影《紅玫瑰與白玫瑰》中了也大量運用了旁白和無聲字幕在各劇情轉折處作開頭或總結。有時候，旁白可以輔助敘述。小說中參與現場的敘述者，在電影裡可能是主角加上第一人稱的旁白。角色內心掙扎和精神困惑的過程，除了映像的不同時空疊景外，適度的旁白可能有所助益，因為文字所擅長的內心探索，畢竟

不是攝取外表映像的所長。（簡政珍，2006：113～114）另外，
在《紅玫瑰與白玫瑰》其中一段旁白這樣描述的：

> 振保的生命裡有兩個女人，他說一個是他的白玫瑰，一
> 個是他的紅玫瑰，也許每一個男子全都有過這樣的兩個
> 女人，至少兩個。娶了紅玫瑰，久而久之，紅的變了牆
> 上的一抹蚊子血，白的還是床前明月光；娶了白玫瑰，
> 白的便是衣服上沾的一粒飯黏子，紅的卻是心口上的一
> 顆硃砂痣。

　　所以旁白除了能幫忙補充主角內心語言外，當小說中描寫
部分，較難轉化成映象時（如比喻用語），這時也得靠旁白幫忙
補充（簡政珍，2006：115）；否則光「白的還是床前明月光」、
「紅的卻是心口上的一顆硃砂痣」這麼兩句文字要轉化成映像
根本是不可能的任務。倘若硬要表現，反而會破壞文字賦予讀
者想像的美感了。

第五節　定格影像與文字的互斥關係

　　所謂「互斥」，就是「互相排斥」，這是依不同文化系統中，
藝術發展的可能表現形式來分辨，因此它也涉及影像、文字與
終極信仰彼此間相互影響的關係。從作品的角度來說，此一模
式站在「思想意念」的延展觀點，探究讀者透過相互矛盾或相

互解構的圖文關係，重新建構意義或主題的過程。（陳意爭，2008：219）

與影像相比，聲音（字幕）可以對比使用（矛盾的組合）。在這種情況下，主要的聲音和影像的內涵是對立的。訊息是隱藏的，要較深入了解，觀眾的注意力收到刺激或強化（震撼效果），想像力受到激發，就一定會有反應（「半開放」式訊息）。其危險的是，在詮釋可能發生誤解，觀眾可能只了解兩種語言中的一種。事實上，同時刺激兩種感官是比較難以處理的（特別是當兩種同時發出的訊息不一致時）。（G. Betton，2006：47）

當影像與對話間有矛盾時也製造奇特的效果：如在《帶瘡疤的人》（L'Homme à la Cicatrice）一片中，一個人物敘述他的過去（用旁白方式），但映出的畫面與他的敘述卻是兩回事：謊言被拆穿了。（G. Betton，2006：49）

在老掉牙的愛情片中，常常可以聽到男主角或女主角對對方說「我對你（妳）沒感覺了」這麼一句話，當此話一說完，通常劇情不外乎兩種發展：第一種，說者是發出內心的肺腑之言，鐵了心的要離開對方，然後沒有任何遺憾地頭也不回的走了，這種沒有任何虛假，說跟做（想法、行為）也沒有絲毫衝突，屬於此章第二節論述過的「互證」部分，就不多作探討；第二種情況則是，劇中角色雖說了此話，但畫面中的他（她）轉身或離開後，不禁淚流滿面，內心十分不捨，但可能是為了替對方利益著想等目的，不得不讓對方對自己死心，寧可自己悲痛欲絕，也要出此下策，嘴巴雖說沒感覺，但內心還是依舊

牽掛著對方，這種口是心非或者說一套做一套的劇情就是「互斥」最簡單易懂的例子。

電影《驢子巴達薩》中有一段是這樣表現的：

> 吸吮母奶的驢頭近景，一隻雪白的手從上而降入鏡並撫過整個頸鬃時，鏡頭逆向朝手的主人小麗莎往上移動，直到我們看見她的弟弟和父親。伴隨這個鏡頭的對白（「我們必須這樣做」──「把牠給我們」──「孩子們，這是不可能的」），一直不讓我們看見道出這些字詞的嘴巴：小孩轉頭被對觀眾和父親說話，而回話時他們的身體則擋住父親的臉。接下來熔接到另一個鏡頭，呈現出與這些話與內容相反的鏡頭：同樣被對鏡頭，父親與兩個小孩帶著驢子輕快地下山。隨後則熔接到施洗驢子的鏡頭，一個讓我們只看到驢頭、男孩倒水的臂彎和手持大蠟燭的小麗莎半身的近景鏡頭。（洪席耶〔Jacques Rancière〕，2011：34～35）

從布烈松的「影像」來看，重點不在於那一隻驢子、兩個小孩和一個大人，也不只是近景景框的技術和攝影機運動，或是擴大這技術效應的熔接；而是連接或切離可見與其意指、話語與其效應的各種操作，它們製造期待也偏離期待。這些操作並非源自電影媒介的性質，它們甚至與慣用手法之間保持著某種系統性落差。（洪席耶，2011：35）這種落差給予觀眾一種不按牌理出牌的無限的想像空間，就像心理學家皮亞傑（Piaget）

提到的失衡與平衡的概念：人們收取到的新經驗倘若和舊經驗有所衝突，無法同化時，內心會感到失衡狀態，基模（認知結構）需經過調適歷程後，達到新的平衡，這種「平衡作用會產生需求，激勵個體解決新舊知識的不一致，提高知識的層次。」（程薇，2010：2-8）如此一來，反而更能抓住觀眾的胃口。

　　中國禪宗始祖《達摩祖師傳》故事中的某天下午，四位僧人要入靜室靜坐三日三夜，進去之前，帶頭的師兄還先聲明入了靜室不能說話的規定。打坐到了半夜，忽然油燈滅了……

　　　　僧人甲：啊！油燈滅了。

　　　　僧人乙：你為什麼說話？

　　　　僧人丙：我們不能說話。

　　　　僧人丁：嘿嘿！只有我沒說話。

　　　　這時達摩磨起瓦來……

　　　　僧人丁：大師在做什麼？

　　　　達　摩：你們在做什麼？

　　　　僧人丁：我們坐禪成佛！

　　　　達　摩：我磨瓦成鏡。

　　　　僧人丙：磨瓦豈能成鏡？

　　　　達　摩：既然瓦不能磨成鏡，那坐禪又豈能成佛呢！

　　　　僧人乙：那怎樣才能成佛？

　　　　達　摩：要知道佛並無一定的形態，而禪也並非坐或臥，
　　　　　　　　你們只知道打坐而不知道為何打坐，這樣便永遠
　　　　　　　　不見大道。

僧人甲：那怎樣做才能見大道呢？

達　摩：從根本上修。

僧人甲：什麼是根本？

達　摩：心為根本。罪從心生，還從心滅。一切善惡，
　　　　皆由心生，如果連這個道理都想不通，只在表
　　　　面上下工夫，徒然浪費時間。

　　從這段簡短的對話當中，可以發現兩個互斥的地方：第一，
當僧人丁聽到其他人開口說話破了功而沾沾自喜的說「只有我
沒說話」的同時，其實自己同時也違反靜室不能說話的規定了；
第二，四位僧人既然要打坐靜心，何必執著於打坐之相的坐或
臥？既要修練成佛，就要能夠放下對於一切事物的執著，才能
解脫，否則一心欲要藉由打坐成佛其實是在殺佛了。

　　另一幕是梁武帝召見達摩要討論佛理的場景……

梁武帝：自朕登基以來，修佛寺，造佛像，抄寫經卷，
　　　　供養僧侶無數，敢問大師，朕有何功德？

達　摩：無功無德。

梁武帝：啊？

達　摩：這好比隨形的影子，說是有，實際上卻是沒有。

梁武帝：那麼做什麼樣的事，才算有功德？

達　摩：潔淨圓滿的得道者，才算有。這種功德世上是
　　　　求不到的。

梁武帝：請問大師，這世上有沒有佛？

> 達　摩：沒有。
>
> 梁武帝：身為僧人你可知道你自己是誰嗎？
>
> 達　摩：不知道。
>
> 梁武帝：真是話不投機，來人，送客！

　　從梁武帝一開口，詢問達摩自己做了這麼多善事有無功德的同時，就違背了修行成佛的真正宗旨，要知道行善是要無所求的，更不是拿來說嘴，一但有所執著而起心動念，成佛也就離你越來越遠。

　　還有一幕是空智大師與其師弟們步行街上，路人紛紛向其行禮問好……

> 師弟：師兄大名遠揚，真是德高望重。
>
> 空智：我們潛修佛法，不應有得失之心，貪圖名聲，就會有喜怒哀樂，出家人應超越善惡得失，才可四大皆空。
>
> 此時路經達摩所處的客棧，聽到路人談論達摩佛法高深莫測，起了比較之心，前往拜訪達摩討教佛理……
>
> 空智：這位是達摩大師是吧！貧僧空智，佛理膚淺，想請大師指點！
>
> 達摩看其一眼，不發一語，只是微笑……
>
> 空智：心、佛以及眾生，三者都是空，現象的直性是空，無聖無凡，無施無受，無善無惡，一切皆空，對不對？

達摩突然拳打了空智的頭一下……

空智：你為什麼打人呀？

達摩：你既然說一切皆空，那何來痛苦？看那看不到的
　　　東西，聽那聽不到的聲音，知那不知的事物，才
　　　是真理。

從這段畫面來看，雖然空智大師嘴上說不應有得失之心與
貪圖名聲，但卻表現出一臉驕傲得意的面容，可見是多麼享受
高高在上受人朝拜的喜悅，明顯與自己言論相違背，也就是因
為有得失之心，才會故意到達摩面前討教佛理，說了一大堆佛
理，無不就是要向大眾展現自己對佛法的了解深厚，殊不知禪
宗最重要的思想就是凡事都不能執著，才能「解脫成佛」。從《六
祖法寶壇經・定慧品》中的一段文字，關於觸發領悟佛境界的
意識作用說明，會有更清楚的了解：

善知識，我此法門從上以來，先無念為宗，無相為體，
無住為本。無相者，於相而離相。無念者，於念而無念。
無住者，人之本性。於世間善惡好醜，乃至冤之與親，
言語觸刺欺爭之時，並將為空，不思酬害。念念之中，
不思前境。若前念今念後念，念念相續不斷，名為繫縛。
於諸法上念念不住，即無縛也，此事以無住為本。善知
識，外離一切相，名為無相。能離於相，則法體清靜，
此是無相為體。善知識，於諸境上心不染，曰無念。於
自念上常離諸境，佈於境上生心。若只百物不思，念盡

67

除卻，一念絕即死，別處受生，是為大錯，學道者思
之……所以立無念為宗。（宗寶編，1974：353上）

　　相較於禪宗式的互斥，佛教式的《春去春又回》也有這麼
一段互斥表現。在《春去春又回》的春階段中，調皮的小和尚
分別將魚、青蛙與蛇都綁了小石頭，並開心的笑了，老和尚只
是站在高處看待事物發生，並沒有立即阻止。隔天，睡醒的小
和尚身上被老和尚綁了一塊石頭而寸步難行，老和尚要求小和
尚須放了動物們才能將身上的石頭卸下，並告訴小和尚：「要是
有任何一隻動物死了，這塊石頭將壓在你心上，直到你死為止。」
最後，青蛙還活著，但魚死了，蛇也死了，小和尚難過的哭了。
　　在這段劇情裡，從小和尚開始調皮的將魚綁上石頭，背景
聲音傳來清楚的誦經聲，直到小和尚虐待完蛇結束，誦經聲也
才一併結束，隨然從頭到尾沒有看到字幕，但誦經是一種口說
語言，經文也有其文字，所以在此將其同等於文字；而這種誦
經的文字不外乎是用來勸人向善，是一種正面的能量，與虐待
動物甚至最後導致動物死亡的負面行為形成「互斥」對比，且
使觀眾對於虐待動物這種行為有更強烈的反感。

電影影像與文字流動的辯證關係

第一節　電影影像與文字的流動範圍

　　「電影（cinema）」一詞源於希臘語「kinema（運動）」。歐洲人喜歡稱電影為 film，而好萊塢則更強調電影的運動特質，稱為 movies（動的詞根）和 motion picture（活動影像）。以電影放映的膠片來看，它拍攝下的都是某一瞬間、靜止的畫面，但在經過放映機放映時，觀眾在銀幕上見到的卻是一長串連貫的活動畫面。這表明即使是許多靜止的點，在一定的條件（視覺暫留）下，也能表現為運動。人們常說，生命在於運動，電影作為紀錄生命的一種載體，離不開紀錄運動，而電影的紀錄本身也是一種（記憶）運動。（游飛，2011：90）

　　游飛的《導演藝術觀念》中提到：

　　按照《電影大辭典》的說法，電影化的運動大致可以分為以下四種：（一）電影膠片在攝影機內的感光運動（將

活動的形象紀錄成膠片上凝固的影像）和在放映機內的
投射運動（將膠片上凝固的影像轉換成銀幕上活動的影
像）；（二）被攝影對象的運動（畫框內的運動：上下左
右和前後縱深）；（三）攝影機的運動（推拉搖移升降跟
等拍攝方式、鏡頭運動的模式、鏡頭運動與空間和時間
的關係）；（四）剪輯過程中產生的運動（剪輯節奏的律
動）。（游飛，2011：91）

　　除此以外，運動不光體現在電影的視聽語言表層，更滲入
電影的經典敘事模式中。主流電影《英雄的歷程》（The Hero's
Journey）情節模式的核心就是一場歷險的運動過程。（游飛，
2011：91）所以相較前一章將定格定義為「同一地點與時間點
上的相同話題或對話」這種侷限於單一情節內的影像與文字的
多重關係，本章節的流動關係是指：定格影像與定格影像間的
情節互相影響，擴大至「兩種情節（含）以上」，符合電影時間
不斷進行、場景不斷更改的流轉特性，全面性的探討整部電影
裡影像與文字流動的辯證關係的差異。
　　電影的故事情節的流動還牽涉到所謂的敘述結構，它是敘
述者的敘述過程的總稱，也就是我們在敘述語和轉述語以外所
可以別為掌握敘述話語的地方。從敘述主體的立場來說，敘述
結構把整個敘述過程作了具體的呈現；而從讀者的立場來說，
敘述結構也把整個敘述過程作了可能的還原。它無疑的是我們
所能了解敘述的一大關鍵（它未必是後於述敘者、敘述接受者、
敘述觀點、敘述方式等而被考慮的）。在整個敘述中由於涉及前

後事件的轉折、歧出或衝突等「銜接」的問題，所以就有了結構可說。這個結構的基本樣式是開頭、發展和結局等三個階段；再複雜一點的，在發展的過程中還有變化和高潮等兩個階段。而這可形成多種的圖示（周慶華，2002：195～197）；其中「圓形」的敘述結構是指向「永恆的循環」或兜回開始地點的故事形式都是，圖形就像一個圓圈：

圖4-1-1　圓形的敘述結構圖（資料來源：周慶華，2002：198）

　　本章主要探討的三部電影故事發展都有著不一樣的難題與衝突，內容大致是這樣的：《那山那人那狗》的男主角接下父親的鄉郵員一職，第一次踏出家門，同父親與狗展開一段郵路之旅，最後完成任務返回家中，結束了這段有著和父親無數次衝突、對話的旅程；《蝴蝶》中女調皮小麗莎離開母親身邊，跟隨鄰居老伯踏上尋蝶之旅，最後雖不幸跌入山坑，但還是被營救而平安的回到母親身旁；《送信到哥本哈根》則是以1944～1962年間，在二次大戰後許多東歐人因和新政府作對而被送入勞改營作為背景，描述男童因父親到保加利亞鼓吹反共主義，母親

和自己都被逮捕，母親有幸遇到青梅竹馬的軍官幫忙營救出去，男童卻從小孤零零在集中營長大到 12 歲才有機會逃出這毫無自由的集中營，踏上第一次認識外在世界的人生之旅，經過無數的冒險，最後得到老奶奶的相助，順利重回母親懷抱。由此三部電影來看，敘述結構無疑的都是從原點 A 出發，最後也都能順利兜回 B 點，形成圖 4-1-1「圓形的敘述結構圖」。本章電影影像與文字流動的辯證關係中，又因唯物辯證、唯心辯證和相互制約辯證關係的差異，而發展出各自的不同圓形的敘述結構圖，這將在各節另作說明。

知名電影導演兼理論家艾森斯坦（Sergei Mikhailovich Eisenstein）曾說，自然的本質是一個不斷變動的過程，而這個變動往往來自衝突和矛盾的辯證性（dialectical）。穩定、統一只是暫時的現象，只有能量是永恆、卻永遠在變換形式狀態的。他相信，相反的衝突正式變動、改換之本。當所有的藝術家都當捕捉相反事物的變動衝突本質，衝突的觀念不僅是題材，也是形式和技巧。艾森斯坦認為，在所有藝術裡，衝突是具宇宙性的，所以藝術也當捕捉這種變動。電影作為「動」的藝術，不但該包括繪畫的視覺衝突、舞蹈的動感衝突、音樂的音感衝突、對白的語言衝突，也該有戲劇的角色、事物衝突。（吉奈堤〔Louis Giannetti〕，2005：179）所以辯證性手法將渾沌的力量注入異質性小型機組的創造中，藉由將連續者加以片段化，使得相互呼應的項目相遠，或正好相遠，且經由讓異質性項目互相靠攏、將不相稱的項目接合在一起，以創造各種衝擊。（洪席耶，2011：88）因此，本章就試為從可能的唯物辯證、唯心辯

證和相互制約辯證等三種辯證中，來掌握電影影像與文字的流動現象，並以此為最新認知電影影像與文字的流動範圍。

第二節　流動影像與文字的唯物辯證關係

　　馬克思在十九世紀中葉批評了資本主義社會的許多弊病。他看到一個以累積財富為主要動機的制度裡，必然產生階級衝突（class conflict）。他相信，以工人為主的無產階級處在不協調的生產環境下，肯定會感覺自身的勞動或勞動成果與自己毫不相干，甚至格格不入。無產階級因而產生疏離、昇化的情緒（alienation）。工業化社會所產生的許多罪惡和危機，對馬克思來說，都是導源於那些掌控生產資料的企業主、財團等資產階級對社會的掌控（domination）。馬克思認為，人是社會的動物，也是經濟的動物。在資本主義社會裡，所有人際交往關係都以經濟作為依據。在這經濟制度、經濟考量的基礎之上，才建築了可以鞏固這個經濟體制的所有一切意識型態。意識型態領域包括了法律、宗教、倫理學、美學思想、政治思想、教育、傳播等一切思維體系。換句話說，先有資本主義的經濟制度，才會有跟它相適應的意識型態。而意識型態領域這種「上層結構」，卻往往反過來替支撐它的資本主義經濟體制的所謂「下層結構」服務。（劉立行，2005：87～88）

　　馬克思主義傳統肇始於德國哲學、政治經濟學家馬克思（Karl Marx，1818～1883）與恩格斯（Friedrich Engels，1820～1895）。為了能對社會、經濟、文化與歷史的發展與演變過程

提出合理的解釋，馬克思與恩格斯提出了一套強調以「物質」（Material）來解釋歷史、文化、社會運作的「唯物論」（Materialism）或「唯物哲學」（Materialism Philosophy）。唯物論是相對於德國「唯心論」的一種哲學、文化、歷史詮釋系統。馬克思主義所欲撻伐批判的就是將心靈、觀念視為自給自足、至高無上的唯心主義哲學。對馬克思主義而言，心靈並無法真正超越物質，個人或主體也不可能完全獨立於其所處的社會條件與社會關係。事實上，這些社會條件與社會關係乃是個人心靈與思想不可或缺的物質基礎。簡單的說，唯物論所要強調的是社會、歷史、文化各種活動中的物質，非精神面向。（林建光，2010：22～23）

在安傑利斯（Peter A. Angeles）的《哲學辭典》中對馬克思的「歷史辯證法」提到下列一些基本論點：（一）人類和歷史在不可分的協調中一直處於鬥爭狀態；（二）人類與推動世界發展的歷史辯證動力處於衝突之中，於是這種動力便被疏遠而不易實現；（三）人類是歷代否定的意識型態的產物。人們透過革命就可以消除他們與這種使世界完善但卻被疏遠的歷史動力之間的隔閡；（四）人們靠超越自己的直觀性，靠戰勝社會（階級）力量的非人格性，靠認識自己就是歷史辯證動力來實現人類文明；（五）歷史發展的最終階段是社會和道德的完善。（安傑利斯，2001：102）

PHP 研究所編著的《圖解哲學》中，對「辯證法的唯物史觀」提到：

馬克思認為人類社會可分為生產生活所需物質的形式
（工業與農業等）、交通、所有形態等「下層結構」，以
及法律、政治制度、宗教等「上層結構」。他否定傳統「個
人想法不同將改變個人存在價值」的思考模式，認為「處
於怎樣的社會關係，將決定人類的思考模式」，推演出
「唯物史觀」，指出生活條件的矛盾就是歷史發展的根本
動力，強調「文明的歷史就是階級鬥爭的歷史」。所謂「歷
史」，在他看來就是奴隸制與封建制，以及資本家和勞動
者對立的過程。馬克思認為，未來勞動者將成為世界的
主宰者，形成「社會主義社會」。（PHP 研究所，2007：
112）

　　因此，唯物辯證論主要是由「唯物論的觀點」和「辯證的
觀點」相互結合而成的一套理論。這種理論認為：（一）社會進
步經由鬥爭、衝突相互作用和對抗（尤其是各階級間的）而發
生；（二）社會從一個層級向另一個階級的發展並不是逐漸地，
而是透過突然的、有時甚至是突變性的跳躍發生的。這種類型
的思維過程試圖：（一）去知覺萬物何以普遍的關聯而成為一個
整體；（二）去接受這個相互關聯的整體的絕對必然性（此乃自
由的本質）；（三）去接受鬥爭、衝突、矛盾、變化以及宇宙中
新奇事物的出現的不可避免性。（安傑利斯，2001：254）
　　唯物辯證主義堅持把鬥爭（緊張、變化、對立力量）概念
看作萬物發展的最基本動力。萬物（一）為使它們成為其不是

或成為其不曾是而爭鬥;(二)為避免被戰勝而鬥爭;(三)為戰勝其他事物而鬥爭。沒有什麼事物能一直完全是其所是;沒有什麼事物是自足的;沒有什麼事物能夠離開其他事物而孤立地存在。唯物辯證主義還堅持統一性概念,堅持宇宙萬物的必然的和合乎理性的互相關聯。完全的真理在於認知關於任何個別事物存在的真理,認知它如何與宇宙中所有別的現存著的和曾經存在過的事物相關聯。(安傑利斯,2001:254)

　　總括來說,唯物辯證主張要先有物質面向的下層結構基礎,才能帶動精神面向的上層結構的進步發展。這發展的過程中,必須經過無數次的碰撞與衝突,才能達到一種漸進的和上升的境界,使它自然成為非靜止的上升著。而所謂自然,是指一個全體的總括,它的各部分彼此相結合著、連貫著;它的內在力量是演化,表現在上升和不可回轉的步履中,在適當的時候發生一些跳級的動作(趙雅博,1990:378),最終形成階段社會和道德完善的正向結果。在此倘若取其精神而將流動影像與文字的唯物辯證關係結合圓形敘述結構,則可以下圖表示:

圖 4-2-1　流動影像與文字的唯物辯證關係圖

　　在圓形敘述結構中的流動影像與文字的唯物辯證關係圖
中，可以整理、歸納出下列幾點原則：（一）影像與文字各自從
相反的左右兩端衝突與碰撞出的影像與文字關係；（二）因為影
像與文字是不斷流動的，所以這種碰撞與衝突的情況不只會出
現一次，可能兩次、三次，甚至更多；（三）經過一次次的碰撞、
磨合，影像與文字的關係就更加緊密、上升，達到最終完善的
境界。

　　《那山那人那狗》敘述著一位小人物老鄉郵員因年老體
衰，無法繼續從事必須在山間長久行走送信的郵差工作，於是
將這工作托付給自己的兒子接手。因為路途的遙遠，從小兒子

和父親總得久久才能見上一面，隨著兒子逐漸成長，和父親的關係也變得越來越疏離。兒子接下鄉郵員的第一天，原本是由狗和兒子獨自一人啟程的，但父親還是放不下心，堅持陪孩子走完他人生最後一段鄉郵員的旅程。父子二人既熟悉又陌生的微妙關係，也因這段旅程起了變化。

父子倆離家行走了一段路程後，找了一個空地歇息，父親看著自己生了病的雙腳，不禁感嘆起來：

> 父親：一片茅草阻河水啊，我老了？
> 兒子：支局長不是說了嘛？這是組織上決定的。
> 父親：這蜈蚣也吃了，叫雞公也吃了，花了局裡面那麼多錢，它怎麼就不見效？
> 兒子：支局長不是說了，你退了休一樣可以治病。
> 父親：我不是在說治病！
> 兒子：你就是在說治病嘛！

才行走沒有多久，父子就因為想法理解上的差異，起了第一次的衝突。在兒子的眼裡看到的是父親對生病的雙腳而感傷，耳裡聽到的是該吃的食材也都吃盡了，就是不見效果；在父親的心中，他重視的是這座大山、大山裡的村民和大山的一草一木，這一切對他來說都有著無法割捨的情感，甚至比他的雙腳還要重要許多，只可惜自己真的無法再為村民服務而退休，只好將鄉郵員的任務，轉交給自己的兒子承接。父親口頭上說的「一片茅草阻河水」，其實重點不在腳疾，是他服務已久

而掛念的村民們；只可惜兒子因為沒有走過這段完整的郵路，無法體會父親心境而產生認知上的落差。

　　父子倆進村後，兒子聽到村民談論父親做了大半輩子辛勞的鄉郵員，卻無法升上幹部，不禁為父親叫屈：

> 父親：你以後別學我，為超近道老淌冷水，落了病不好治。
>
> 兒子：你淌冷水誰知道？
>
> 父親：我又不能整天跑到領導面前去叫苦，一個月前支局長陪我跑了一趟，他掉了淚，說他該死，怎麼當了兩年的支局長，就沒想到這條路這麼苦，他說他要給我記功，沒想到他一面讓你去培訓，一面讓我退休。
>
> 兒子：那鄉裡村裡的也不給你寫封表揚信？
>
> 父親：寫是寫過，我沒讓發，哪裡有自己給自己投表揚信的，再說誰又表揚他們了？你也要記住了，不行自己喊苦。

　　在這簡短的對話過程中，兒子會如此動了點怒是因為他開始關心起父親，替他打抱不平。從父親口中說出的一言一語，其實兒子是對父親逐漸敬佩了起來，也開始了解到父親的偉大情操：一直默默的為村民付出，不喊苦、不居功，即使腳病了依然一心替村民著想。離開這個村落時，全村的居民都湧出來目送老鄉郵員的離開，這讓兒子第一次見識到父親的地位在村民心中是如此崇高、受人敬重。

　　走了一段路，這回要拜訪的對象是瞎了眼的獨居老人：五婆。老鄉郵員從身上拿出一封空白信件，假冒是五婆的孫子來信，口中唸出的全是孫子對老奶奶的關心，並附上鈔票要孝敬五婆，隨後還要求兒子跟著照唸，來解五婆思念孫子的愁緒。結束離開後，兒子對父親的不甚了解，有這麼一段對話：

兒子：他孫子為什麼不給她寫信？

父親：每年新年寄一張賀卡，春節一張匯款單，兒媳婦難產死了，這個孫子是老太太熬蛇羹餵大的，結果成了方圓幾百里，唯一考上重點大學的大學生。記得那年，我給他送錄取通知書，他哭著跪在地上說：這回我可真的要走了。他這一走，就再也沒有回來，連他爹去世，他也沒回來，唉～老太太哭兒子想孫子，就什麼也看不見了，結果就整天坐在那等信，等孫子回來。

兒子：你這麼做，等於是包庇他，你為什麼不告訴他孫子該怎麼做。

父親：他是大學生，又當了國家幹部，該怎麼做還用別人告訴？

兒子：大學生怎麼了？大學生就不能說？

父親：不去管他了，你得記得啊，隔個十天半個月，就去看看五婆，順便給她唸上幾句。

> 兒子：你交代的，我當然會去做，可要不是我跑這條郵
> 　　　路呢！換了別人，誰會像你這樣，這事是該她孫
> 　　　子做的，你不要以為自己什麼都行。
> 父親：你怎麼教訓起我來了？我行不行，該幹的能幹的
> 　　　我就幹！天花亂墜的想法，幹不成又有什麼用？
> 兒子：做成做不成的，你等著瞧好了。
> 父親：那孫子比五婆的眼珠子都金貴，你小子不許胡來！

從談話中可以明顯發現，父子雙方意見分歧，甚至有點火藥味存在：兒子對五婆的孫子十分不滿，甚至想給他點教訓；但就父親的立場來說，除了不想讓自己兒子去惹上麻煩外，也認為只要讓五婆開心就好，何必因為要教訓孫子，壞了原本五婆對孫子的一切美好想像，而更加受到傷害呢！

在這段衝突過後，父子在某段山路間看見有公車行駛，兒子想搭車方便，父親想踏實走路，談論中又有著麼一段小爭執：

> 兒子：其實這樣的路段，可以搭便車的嘛！
> 父親：郵路就是郵路，該怎麼走就怎麼走。
> 兒子：可像這種沒有人家的地方，我們根本沒必要這麼走。
> 父親：這麼走踏實、有準頭，你以為公路上的汽車都是
> 　　　給你預備的！
> 兒子：沒有試過你怎麼知道不行？
> 父親：我才不會去站在路邊上，給人家陪笑臉。
> 兒子：那也可以搭班車呀，花錢買票總沒問題吧！

> 父親：就那幾個站，幾趟車，還沒有我準時呢！
>
> 兒子：摸摸規律嘛！
>
> 父親：郵路就是郵路，像你這麼整天想著投機取巧，還跑什麼郵路！
>
> 兒子：我投機取巧？等直升飛機落到山頂了，咱們還這麼走啊走的，誰還要你送信？

　　這段不愉快的談話，讓父親氣到到把兒子還在播放的隨身聽關掉。以父親的言語來看，是認為就這麼一小段路，實在沒必要貪圖那一點小方便；但兒子只覺得能輕鬆為何不輕鬆，搭個車又沒犯法，真不知道父親在堅持什麼。殊不知老爸用心良苦，深怕兒子在這得了方便後，以後是不是會養成習慣，在送郵件的過程中到處尋求貪圖方便的方法，而誤了服務村民這偉大的使命。

　　走著走著，走到一段必須涉冷水而過的路段，父親不斷叮嚀兒子涉水要小心，作兒子的則體諒父親的辛勞，堅持背老父親涉水而過……

> 父親：從這裡過可以少走八里路，可山裡水冷，村上的人都要再往上走一段，水大的時候就不行了，還得再往上走一段，老二知道。郵包要頂在頭上，這樣才安全，還能保持平衡，讓老二跑在前面，他能替你擋水。
>
> 兒子：你放心，我是在江邊長大的。

父親：能游江不一定能過好溪，不一定能在這長滿青苔的
石頭上站穩腳跟，你肩上揹的不是自家的米袋子。

兒子：我知道。你別下水了，有我在你就不用再下水了。

父親：我走慣了，也不在乎這一次二次的。

兒子：你呀，就享受一回吧！

在兒子將父親背起涉水的途中，父親不由自主地想起當兒
子還小的時候，將他扛在肩上逛街的情景，想著想著，一時悲
歡交集而潸然淚下；兒子見狀後，若無其事的說：「你還沒一隻
郵包重呢！」設法化解身為一家之主的父親在兒子面前落淚被
發現的尷尬場面。

涉水過後，父子找了一塊空地烤火暖身時，有這麼一段對話：

父親：我剛才見你的脖子上有個疤。

兒子：早的事了。

父親：我怎麼不知道？怎麼弄的？

兒子：好像是十五那年，我扛了犁從地裡回來，犁頭滑
下來，扎了一下。

父親：我回來怎麼沒聽你媽說起過？

兒子：是我不讓媽說的，沒什麼好說的。

父親：生你的那年，我跑外線，二個月才回家一趟，生
你的當天，你媽寫了封信給我，別看我整天給別
人送信，寫給我的信就這麼一封，這麼多年，你

　　　　媽就給我寫這麼一封信，當時我高興得不得了，
　　　　把吃飯的錢都給大夥買酒喝了。

　　從父親的關心和談論中，兒子再次了解到父親久久返家一次的不得已苦衷，這和從小總是覺得父親不愛他的觀念完全相反，所以當他準備起身要離開時，隨口說了一句：「爸，該走了。」這讓很多年沒聽到兒子叫他爸爸的父親滿足的笑了，也是兒子對父親角色認同的表達方式之一。

　　在這之後的路途中，父子二人的對談或言行舉止中總是不斷地關心對方，像是兒子聽到父親曾在深夜滾下山而不斷詢問；父親關心兒子對侗族部落的女子感覺如何；二人談論起母親時，父親覺得十分愧對老婆整天在家等他，兒子則反過來體恤父親的辛勞；兒子整理信時不小心讓信被風吹時，父親急忙的跑去追信，兒子則擔心父親安危直說讓他來追信等，都可以顯示出父子二人的情感越來越濃厚。

　　整趟郵路的最後一個情節，發生在返家前一晚，父子二人整理郵件的同時，有這麼一段對話：

　　父親：明天這個時候，我們就已經到家了。
　　兒子：回家後你第一件事，就是到老更叔公那兒坐坐，
　　　　　他最顧咱家，平時缺東少西的，都從他那兒拿，
　　　　　拿了還不要還。
　　父親：這人是不錯，是得去感謝一下。

兒子：感謝倒不必，他是個好面子的人，平素說你架子
　　　大，回來也不去看他。

父親：哪能呢，抽不出時間嘛！

兒子：我也是這麼反反覆覆地向他解釋。還有，村長是
　　　個帶大家致富的厲害人物，就是愛貪公家個小便
　　　宜，你看不慣就閉隻眼，聽不慣的就當耳邊風，
　　　莫要惹翻了父母官。

父親：這個人啊，我看就不正路，還老虎屁股摸不得？

兒子：摸得摸不得的，反正你不要去摸。

父親：那怎麼行？我是國家幹部。

兒子：農藥、化肥、種子都要從他手過，耽誤你一天就
　　　受不了……

父親：這是鄉下，還這麼複雜？

兒子：這麼多年，咱們不就是這麼一路複雜過來的？早
　　　點睡吧，明天還要趕路。

父親：你先睡吧，我抽口煙。

兒子：田裡的活我交代給許萬昌了，你就不要再下水了。

父親：嗯。

兒子：你得答應我一聲。

父親：我答應，不下水。

兒子：媽一到冬天就咳嗽，她不肯治，你縣裡熟，就帶
　　　她到縣裡檢查檢查。

父親：我知道了。

郵路過程中原本都是父親對兒子的叮嚀、囑咐，但在這段對話中，腳色明顯互換過來，由兒子貼心的提醒父親應該注意事項。還有兒子還要父親要答應他不再到田裡下水，父親會口頭答應，代表父親也開始認同兒子的作為。此刻父子二人的情感早已上升到某種階段，而不是一開始只是單一父親對兒子命令式要求，造成兒子反彈的狀況。

就整個故事情節來看，父子間的相處情況大致如下：

兒子對父親腳疾的理解不同（衝突）→體恤父親辛苦大半輩子卻徒勞無功（加溫）→父親包容五婆的不孝孫子（衝突）→走路與坐車各持己見（衝突）→兒子背父親涉冷水（加溫）→父親關心兒子脖子上的疤痕、兒子開始喊父親爸爸（子對父的認同）→兒子關心父親跌落山一事（加溫）→父親關心兒子對侗族部落女子的感覺（加溫）→談論母親在家等待父親返家的無奈（加溫）→兒子擔心父親追信的情景（加溫）→父親答應兒子不再到田裡下水（父對子的認同）。

總括來說，隨著郵路的距離拉長，父子的衝突越來越小，在兒子背起父親涉水那刻是相當重要的轉捩點，因為在此之後，父子就沒有再發生任何衝突，彼此的距離也越拉越近，最後達到父子相互叮嚀、認同的最高境界，符合唯物辯證一次以上的衝突與磨合，且經由這樣子的過程中，最終達到完善的境界（如圖 4-2-1 所示）。

第三節　流動影像與文字的唯心辯證關係

黑格爾的唯心辯證法又稱為三段式辯證法（triadic dialectic），主張的論點如下：（一）思維或存在物必然地導向變化，變為其反面（或對立面），從而達到新的綜合（統一）的過程。（二）思維和世界不斷發生變化，透過必然的矛盾對立而進入一個更高認識（真理）和存在（統一）層面的過程。（三）包括下述存在三段式（triad）的必然變化過程：1.存在或思維（正題 thesis）；2.其對立面（反題 antithesis）；3.由相互作用而達成統一（合題 synthesis），於是便成為另一辯證運動的基礎（正題）。（安傑利斯，2001：101）一但得到結論，其矛盾也會更清楚顯露。因此，必須反覆透過認識的過程，才能往更高層次的階段前進。（PHP研究所，2007：106）

換句話說，唯心辯證法是說由一概念必然起反對的概念，合併二者成一新概念，反覆而行。它的起點叫「正論」，他的反對的概念叫「反論」，最後反正的總合叫「合論」。換句話說，就是分析和綜合，互相為用：由正生反，是正中有反的要素；由正反生合，是正反中已有更新的要素。（黃公偉，1987：49～50）

如果說，唯物辯證是 A＋B＝AB，那麼唯心辯證會是 A＋B＝C 的模式。這二者最大差異在於：唯物辯證強調經由一次次的衝突，A 與 B 最終關係會是更加進步、完善，所以得到的本質並沒有跳脫 AB 本身；唯心辯證則指出 A 與 B 經由一次次衝

撞或並列後，A 與 B 二者間並不一定會進步，但卻能從過程中得到一個真理 C 出來，真理 C 和 A 與 B 並沒有直接相關，但卻能廣泛的應用於其他人事物上。艾森斯坦形象地舉了中國文字寫法來說明他所謂「衝撞」的意義，例如「口」加「犬」成為「吠」這個全新的意義；「刃」和「心」、「口」和「鳥」這些各具意義的個別字眼，倘若組合「衝撞」在一起，也會成為具有新意的有機整體，而成為「忍」、「鳴」這兩個字。（劉立行，2005：11）倘若將流動影像與文字的唯心辯證關係結合圓形敘述結構，則可以下圖表示：

圖 4-3-1　流動影像與文字的唯心辯證關係圖

　　在圓形敘述結構中的流動影像與文字的唯心辯證關係圖中，可以整理、歸納出下列幾點原則：（一）影像與文字一正一反從相異的兩端集中形成「合」；（二）「合」的位置沒有任何進步或退步的意涵；（三）「合」跳脫原本影像與文字本身，以一個的普遍通用於大眾的真理存在。

洪席耶在《影像的宿命》中就提到：

> 不相稱者的會面，在此彰顯並帶出另一套指標的另類社
> 群權力，加諸了欲望與夢的絕對現實。有些事例，都是
> 為了在某個世界的背後顯示出另一個世界：像舒適家庭
> 背後的一場遙遠爭鬥、在城市陳舊看板與新建築的背
> 後，因都市重劃被驅逐的流浪漢、在社群之甚粲雄辯與
> 藝術之崇高性背後的金脈開發、範疇隔離背後的資本社
> 群，以及所有社群背後的階級鬥爭。這一切都涉及某種
> 衝擊的構成、同中求異的景象創置，皆是為了顯示出另
> 一種唯有藉由鬥爭暴力才得以發現的指標框架。於是，
> 接合異質者的「影像──構句」的力量，就是揭露世界秘
> 辛的分隔與碰撞所產生的力量；這世界秘辛，就是將律
> 法加諸在其輕如鴻毛或重於泰山的表象下的另一個世
> 界。（洪席耶，2011：88～89）

　　《波坦金戰艦》中敘述表達的是沙皇軍隊壓迫士兵與人
民，殘暴冷酷，所以造反有哩，革命有必要。基於此一構想，
艾森斯坦運用蒙太奇的手法，強調敘事的對立與衝突性。我們
看到整個敘事出現一連串的對立，諸如戰艦上傲慢的軍官 vs.團
結的士兵 vs.逃逸的軍官 vs.勇敢的犧牲者；陣勢嚇人的政府軍
vs.弱勢的民眾，進而呈現了多種的衝突，包括階級（上對下）
的衝突、社會（革命對官僚）的衝突、宗教（神職對世俗）的

衝突和道德（善與惡）的衝突等，都是用來以凸顯戰艦士兵的叛變是正當的。（黃新生，2010：26）

《蝴蝶》中的朱利安（老爺爺）與麗莎（女孩）二人為鄰居關係，這樣一老一少、一冷一動，迥然不同的二人就是種正反對立的組合模式。故事內容描述朱利安為了完成兒子的遺願，決定踏上尋找名為「依莎貝拉」蝴蝶的旅程，沒想到鬼靈精怪的麗莎偷跟了上來，朱利安在連絡不上麗莎母親的情況下，只好帶著麗莎一起上路。

這一路上，二人的陸續都有著不同的小摩擦。對朱利安來說，麗莎是一個麻煩的小鬼，從一開始的對話就可以看出……

> 麗　莎：昨天晚上我做了一個惡夢，要我說給你聽嗎？
>
> 朱利安：不用，謝謝。
>
> 麗　莎：美夢和惡夢有什麼不同？
>
> 朱利安：妳有很多類似這樣的問題嗎？
>
> 麗　莎：到底有什麼不同嘛？
>
> 朱利安：當美夢開始變糟時就是惡夢！就像小孩，一開始像美夢，接著他們一天天長大，就變成了一場惡夢。

走了一段路，休息過後麗莎卻違反當初約定，吵鬧著要回家，這當然激怒了朱利安……

朱利安：我們走吧！

麗　莎：我要回去。

朱利安：妳要什麼？

麗　莎：回我家去。

朱利安：但是妳家沒有人，四天以後才有人在。

麗　莎：我要見我媽。

朱利安：她不在。

麗　莎：我要在她回家之前先到家。

朱利安：（火大）是妳自己要跟來的，對嗎？鬧夠了吧！

麗　莎：（逃跑）

朱利安：喔！小討厭鬼！混帳！（追了上去卻不慎跌倒）

麗　莎：（回頭過來扶朱利安一把）

朱利安：妳真的想回去嗎？妳要怎麼找到回去的路？

麗　莎：只要往下走就一定能走到！

朱利安：然後？

麗　莎：我可以搭便車呀！

朱利安：好吧！我不留妳！祝妳好運！妳還等什麼？走啊！（怒）走阿！

　　原本要離開的麗莎，卻被朱利安用繩子綁了起來，此刻麗莎也憤怒了起來……

麗　莎：我會和媽媽說你逼我跟你走！你會被警察通緝。

朱利安：當然！以什麼罪名起訴我？

麗　莎：挾持人質！

朱利安：沒人會相信！

麗　莎：我會說你綁架我！強迫我上車還把我囚禁在地窖，這一切都是為了錢！

朱利安：才怪！我會告訴他們實情。

麗　莎：他們不會相信你的。

朱利安：大人相信大人不聽信小孩的話。

朱利安好不容易等到蝴蝶的出現，卻被麗莎破壞……

朱利安：是隻伊莎貝拉蝶！一隻雌蝶，快來看！她好美！快來看！快快快！

麗　莎：（急忙的跑了過去，一不小心撞倒布幕，蝴蝶就被嚇跑了）

朱利安：混帳東西！你就不能當心一點嗎！妳在哪？滾開！別來煩我！現在一切都完了！滾開！妳聾了嗎？

　　因為這次衝突，麗莎賭氣不進帳篷睡覺，卻不小心跌入坑洞裡，才結束這趟旅程。但就二人的感情面來說，其實並無特別友好或交惡，雖然當麗莎犯錯時，雖然朱利安會毫不客氣地

教訓她，但朱利安對麗莎還是有做到基本的照顧原則，例如出發前幫她買登山鞋、把她最愛吃的莎拉口味讓給她、替她穿好暖和的外衣等；麗莎在朱利安面前十分隨性自在，也沒有因為朱利安較年長而特別尊重，彼此有一段對話是這樣的：

麗　莎：我該怎麼叫你？

朱利安：叫我的名子！我叫什麼？

麗　莎：你從沒告訴過我你的名字！

朱利安：我沒告訴過妳嗎？

麗　莎：沒有！

朱利安：喔，我叫朱利安！

麗　莎：朱利安？

朱利安：對！朱利安！

麗　莎：這名子聽起來好老氣！

朱利安：麗莎聽起來就比較年輕嗎？

麗　莎：朱利安，可以再問個問題嗎？

朱利安：倘若要問我的姓是拉瑞歐。

麗　莎：是問個謎語。

朱利安：我最討厭猜謎。

麗　莎：你知道虎克船長是怎麼死的嗎？……

朱利安：好了！我聽過了！

麗　莎：我保證你一定沒聽過，有天馬瑪度決定結婚……

朱利安：妳到底什麼時候才閉嘴呼吸？三天來你一直黏著我，讓我耳根一刻也不得閒，現在我需要安靜！

93

麗　　莎：真可惜，這故事非常有趣說，它一定會逗你笑的。

朱利安：現在，妳聽到什麼？風聲？鳥叫？蟲鳴？現在
　　　　我只要聽到風聲、鳥叫和蟲鳴。

麗　　莎：可是，朱利安，我……

朱利安：噓……安！靜！走阿！

　　從麗莎的說話方式中，可以明顯感受出她對朱利安的態度是隨便、缺乏禮貌的，而朱利安對於麗莎則有著不耐煩，只希望她能閉上嘴，好讓他耳根清靜。但在這過程中，有時麗莎童言童語式和朱利安對話情況下，總能相互啟迪出許多真理出來，例如途中看見一對情侶為了跳傘而爭吵，男生對女生說：妳倘若真愛我，就該往下跳！

朱利安：他們的愛情只靠根線在支撐……

麗　　莎：為什麼只靠根線支撐？

朱利安：什麼？

麗　　莎：剛才那對情人。

朱利安：那對滑翔翼王，當人們要求對方證明他的愛
　　　　時，就表示並不信任對方，倘若彼此不信任，
　　　　那表示愛情根本不存在！

賞鹿時，意外撞見鹿被非法偷獵者獵殺……

朱利安：混帳的非法偷獵者！

麗　莎：他們為什麼要殺母鹿？

朱利安：為了錢！

麗　莎：混帳的偷獵者是什麼意思？

朱利安：混帳？就是……

麗　莎：不，我是問非法偷獵者。

朱利安：啊！非法偷獵者，就是去射殺保育動物的混帳，母鹿就是因人類貪圖，幾張臭錢才死的！妳很難過？

麗　莎：（點點頭）

朱利安：麗莎，死亡是人生的一部分，死亡來臨前是不會先敲門的，許多人以為能永生不朽地活著，誰也不能確保說完最後一句話。

麗　莎：到 2050 年我們就 150 歲了！

朱利安：但這並不能改變什麼！生命永遠是一秒鐘，加上一秒鐘，再加上一秒鐘……滴答！滴答！……

某天晚上就寢時……

麗　莎：朱利安，你想要什麼？你睡著了？

朱利安：是。

麗　莎：當我小的時候，比現在還要更小的時候，我做了一個夢，一個金絲雀的夢，你知道就是那種

> 黃色的小鳥，我把牠抓出鳥籠，將牠放在窗前，然後打開雙手，你知道嗎？牠並沒有飛走，牠留在我身邊，我很高興，你知道為什麼嗎？
>
> 朱利安：不知道！
> 麗　莎：如果牠情願留在我身邊，毫無疑問的是因為牠喜歡我。

　　由此可見，真愛是不能強求也不用強求的，例如當你喜歡某個人，就應該將主導權交給對方，由對方決定自己想要的模式，如果對方也喜歡你，自然就會像小鳥一樣的留在你身旁；如果對方不喜歡你，那麼學著放手也會是另一種愛的表現。
　　某次練習使用網子卻剛好捕蝴蝶時……

> 朱利安：是隻納彭隆蝶，牠很漂亮。（把蝴蝶裝進罐中）罐底裝有氰酸鉀的棉花球，牠會毫無痛苦的死去。
> 麗　莎：（臉色變得嚴肅）
> 朱利安：怎麼了？又怎麼了？
> 麗　莎：非法偷獵者！

　　麗莎口中的「非法偷獵者」是呼應先前朱利安看到獵人槍殺母鹿時，嚴厲抨擊獵人非法殺生的行徑，而今卻為了個人收藏需要，殺害了既美麗又無辜的蝴蝶，這句話也讓朱利安慚愧的抬不起頭來。說起來其實很諷刺，因為人們經常為了個人私心，從事很多我們認知中不道德甚至違法的事情，卻枉顧他人生死。

某晚就寢前，朱利安在麗莎要求下，說了這麼一個故事：

朱利安：故事發生在最後審判日⋯⋯

麗　莎：什麼是最後審判日？

朱利安：世界末日，上帝為人類做總結，地球結束歡樂
　　　　歲月後上帝接見，倖存者並檢視他們的工作成
　　　　果。這時兔子來了。上帝：兔子，你這輩子都
　　　　做些什麼？兔子：穿越原野生了一堆小兔子！
　　　　小鳥來了。上帝：小鳥，你這輩子都做些什麼？
　　　　小鳥：飛翔空中生了一群小小鳥！麋鹿來了。
　　　　上帝：麋鹿，你這輩子都做些什麼？麋鹿：林
　　　　間高歌生了許多小麋鹿！單峰駝來了⋯⋯野狼
　　　　來了，上帝：野狼你這輩子都做些什麼？野狼：
　　　　一年冬天，我需要力氣獵食，所以我吃掉兔子。
　　　　小狗來了。上帝：小狗你這輩子都做些什麼？
　　　　小狗：對主人忠貞並生了許多小狗。就在這時
　　　　候，人類來了。上帝：你這輩子都做些什麼？
　　　　我認真工作努力賺錢，並且生了許多小孩。你
　　　　的小孩都到哪去了？他們全在戰爭中死去！

　　　　　上帝終於要宣布祂最後的審判，動物們都
　　　　十分努力地工作，然而人類卻犯下許多錯誤。
　　　　不過，算了！大家通通上天堂去！動物大叫，
　　　　連人類都可以嗎？上帝回答：對！連人類也可

> 以，這全部都是我的錯！都怪我心太急！只用
> 七天造萬物，倘若用十五天就不會有人埋怨，
> 造物也許能夠更加完美無瑕。

　　導演安排這麼多巧妙的對話、情節，我相信除了劇中人物朱利安和麗莎領悟到很多真理外，觀眾看完一定也有很多省思。經歷這段漫長旅程的淬煉，返家後二人觀看完朋友先前送來的蝶蛹破殼而出時，意外發現是隻他們尋尋覓覓的依莎貝拉蝶，朱利安恍然大悟說：「我們老遠去找，牠卻在這兒等我們。」並一同將原本努力追求的依莎貝拉蝶給放了，可見他們對愛有了更深層的領悟。

　　接著朱利安又問⋯⋯

> 朱利安：麗莎，妳從沒告訴我妳媽名字。
> 麗　莎：我沒告訴過你嗎？
> 朱利安：沒有。
> 麗　莎：伊⋯⋯莎⋯⋯貝⋯⋯拉。
> 朱利安：那我倆都找到牠（她）了！

　　最後這樣一位單親家庭的小孩，一位獨居老人，都渴望愛的二人，雖然彼此關係並沒有任何太大的改變（惡化或好轉），最重要的是他們體會到其實幸福就在你我周遭。當人無心珍惜周遭一切時，即使汲汲營營的四處追求，終究還是會將自己所擁有的幸福視而不見，因為他們體會、了解到這個真理，面對

未來挑戰必定像破繭重生後的蝴蝶，能夠珍惜自己所擁有的璀璨時光（如圖 4-3-1 所示）。

第四節　流動影像與文字的互相制約辯證關係

　　制約是一種聯結學習（associative learning）的形式，當思想或行為的改變是產生於事件的時間關係，它就發生了。一般區分兩種形態的制約：（一）古典或巴夫洛夫式——行為的改變導因於發生於行為前的事件；（二）操作或手段的——行為改變的發生是因為行為後的事件。大致來說，古典與操作制約的行為對應於日常的、通俗心理學裡，對非自願或自願（或目標導向）行為的區分。在古典制約中，刺激或事件引起反應（如流口水）；中性的刺激（如晚餐鈴聲）可用來控制行為，當該刺激與已經引起行為的刺激（如晚餐的出現）配對起來的時候，此行為是非自願性的。在操作制約中，刺激或事件在行為發生後來加強行為；中性的刺激所以有增強的能力，是由於與實際的增強物配對起來。在這裡，行為增強的場合被當作是有差別的刺激引起行為。操作的行為是目標導向的，如果不是有意識地或蓄意地，則是經由行為與增強間的聯結而來的。雖然要把制約現象結合成一個制約的單一理論，並不太容易。更有些理論家力主操作制約其實是古典制約，只是它藉由事件間微妙的時間關係而隱藏了。（奧迪〔Robert Audi〕，2002：234～235）但總括來說，心理學上指運用外界的刺激以建立特定的反應方式或行為模式的過程（教育部，2011），這就是本節所要探討的範圍。倘

若將流動影像與文字的相互制約辯證關係結合圓形敘述結構，則可以下圖表示：

影像／文字（正向）

A

B

影像 文字

影像／文字（負向）

圖 4-4-1　流動影像與文字的互相制約辯證關係圖

　　在圓形敘述結構中的流動影像與文字的相互制約辯證關係圖中，可以整理、歸納下列幾點原則：（一）影像與文字受到外界刺激所影響；（二）當外界刺激是不斷的正面能量時，影像／文字則會向上正向發展；反過來，影像／文字則會向下負向發展；（三）倘若外界刺激的正與負面能量相等時，影像與文字則置中形成遲滯不前的狀態。

　　《送信到哥本哈根》中的十二歲男主角大衛有幸得到中階軍官的幫助，才能有這麼一個機會可以逃離從小生長到大的恐怖勞改營。在離開前，中階軍官嚴肅的對他叮嚀了這麼一席話：

你在聽我說嗎？你一定要今晚逃走，那是你唯一的活命
機會。如果你聽我的指示逃出營區，一定要趁黑夜逃出
保加利亞，到處都有人會逮捕你，如果不格外小心，一
定會被逮。逃出邊界後將這封信帶去丹麥，首先往南逃
到撒隆尼加，躲在開往義大利的船上，抵達之後就儘可
能往北走。旅途非常遙遠而且充滿困難，但你一定要將
信交給丹麥當局。你不能將它打開，抵達前，倘若有人
看到內容，你一定會被送回這裡，懂嗎？雖然你這輩子
都活在這營裡，但外面還有一個世界，儘管那是一個充
滿危險的世界，不要相信任何人。

這一席話，除了告知大衛的逃亡路線外，最重要的是要他
不要信任何人的心態，使未見過外在世界的他銘記在心，相對
的也讓大衛對於人性在一開始就有了防備之心。身無分文的他
只有帶著裝有半個麵包、指南針、瑞士刀和肥皂的背包上路……

躲在前往義大利船艙中的大衛，不幸被奸詐船員發現，
還恐嚇他只要是偷渡者都要通報船長。大衛連忙的懇求
卻不見效果，最後只好拿瑞士刀收買他才安然無恙偷渡
成功到達義大利。（負面的人性）

到了義大利，因為餓肚子的關係，跑到了麵包店外面，
麵包店老闆告訴他，只要他願意幫忙做事，就會送他麵
包吃，沒想到老闆趁大衛心防鬆懈時，通報官兵前來逮

捕他。幸好手腳靈巧的大衛趁隙逃了出來，但也讓他對於人性更加恐懼、防範。（負面的人性）

接著遇到託他幫忙送紅酒的老婆婆，給於用金錢當作勞力報酬。（純粹利益交換）

收到紅酒的女主人對大衛態度很不友善，說：我不歡迎怪裡怪氣的孩子，你走吧！（負面的人性）

接著到了另一家麵包店，老闆嫌他身上金錢太少，買不起麵包就離開。（負面的人性）

遇到車子沒油的情侶，幫忙加油就給他小費，拿著這些錢買了不少麵包。（純粹利益交換）

好奇走到一棟別墅外探頭，卻被住在裡頭的男孩誤認為小偷，痛打、怒罵，他倉皇逃跑。（負面的人性）

恰巧遇到一場大火，內心善良的大衛奮不顧身的解救了困在屋子差點被燒死的小女孩，女孩和他的家人對大衛心存感激，將他當作貴賓招待，不過後來女孩的父母因為對大衛的身世不明而不斷壓迫式詢問，讓大衛突然想起在勞改營被逼供的畫面。雖然一直害怕洩漏自己身分沒將實情說出，但心生恐懼的他選擇不願相信人性，趁著黑夜不告而別。（原本正面轉向負面的人性）

走在街上的大衛恰巧碰到官兵與人民衝突的混亂場面，被誤認為鬧事份子的大衛就被逮捕進軍車裡，機警的大

衛利用繩子與先前撿到的鏡子,再次讓自己逃離恐怖的官兵手中。(負面的人性)

遇見當初在船艙認識的船員,好心開車順利送他一程到達米蘭。(原本負面轉向正面的人性)

遇到在戶外寫生的老婆婆蘇菲。蘇菲的風景寫生遇到瓶頸,於是請大衛當他的模特兒。作畫時蘇菲不解為何一個年紀輕輕的小男孩,卻有著如此嚴肅的雙眼與臉龐,給人失落與悲傷的感覺。為了回饋大衛,招待大衛回瑞士的家裡用餐。用餐閒聊時,雖然蘇菲不斷關心大衛,但大衛又再次隱瞞自己的真實身分。蘇菲發現大衛有著難隱之言,只用真誠的雙眼告訴大衛:「如果你有什麼困難,得幫上忙的話我一定幫你。」大衛內心開始掙扎,他知道眼前的老婆婆是關心他的,但又怕被發現身分而被抓回去,百感交集的他抱著蘇菲落淚,而蘇菲也心疼地跟著落淚。當晚蘇菲要他留下來居住,並保證他會安全無恙。在蘇菲替他蓋被子的同時,不禁讓大衛想起很小很小時母親幫他蓋被子的模樣和微笑。(正面的人性)

隔天一早,蘇菲帶著大衛到村落逛逛,從蘇菲的話語中,大衛開始對自己原本對人性的認知產生困惑⋯⋯

大衛:為什麼人要做那麼恐怖的事?

蘇菲:什麼事?

大衛:打人、殺人、把人關起來。

蘇菲：大多數人不會做這種事。

大衛：我朋友約翰常說「不要相信任何人」。

蘇菲：如果真那樣，生命就毫無價值。小心沒錯，但不
　　　能拒人於千里。

大衛：妳怎麼知道他們是不是壞人？

蘇菲：大多數人都是好人，他們有家人、朋友，他們都想
　　　過快樂的生活。世界上的確有壞人，但碰到時你一
　　　定看得出來，有時候看不出來，但不能因為這樣就
　　　拒絕自由自在的享受生活、拒絕交朋友，或是看不
　　　到人的優點，如果這樣生活永遠不會快樂。

　　隨後在蘇菲的提議下，大衛硬著頭皮獨自到村落的街上逛
逛……

　　走進教會的大衛，碰巧遇見穿著制服又佩帶警槍的警官。
　　這次大衛掩飾自己內心的恐懼，主動向對方問好，沒想
　　到對方也對他微笑問好，這和從前對警官的認知也完全
　　相反。走出教堂，街上的人民是如此和善，人民與官兵
　　的互動也十分良好，印證蘇菲所言不假。（正面的人性）

　　最後和蘇菲在書店會合時，發現暢銷書籍的作者竟是長久
等待和自己會合的母親。激動的大衛這次終於選擇信任一直善
待他的蘇菲，將自己身份告知並得到蘇菲與當地政府的幫助，
順利被送回丹麥與母親相逢。

　　就大衛的整趟旅程來看，從他一逃出勞改營，他就不斷被幫助他的軍官告誡的那句話「雖然你這輩子都活在這營裡，但外面還有一個世界，儘管那是一個充滿危險的世界，不要相信任何人」和自己在勞改營內所看見的殘忍、恐怖景象所制約著，導致一開始對於人性就充滿著悲觀和不信任的態度。在這趟旅途上大衛的內心就像一條拔河繩索的中心點（如圖 4-2-2 所示），出發前軍官告誡的話和自己在勞改營的經驗的這兩股力量，早就將大衛往右拉了一把，出發後一路上遇到的人也都對他很不友善，讓他不斷對人性感到失望，也不斷封鎖自己的內心世界，將自己的身世完全隱匿；即使後來因自己女兒被他順利從火場救出的那一家人有善待他，但他還是選擇不願再相信人性；又在男女主人的稍加逼問身世之下，讓他想起在勞改營被刑求的恐怖畫面，使他不得不又向繩索右方靠近，並選擇逃離這個溫馨的家庭。直到最後蘇菲的出現，真心的關懷與反覆開導，再加上自己在村落的街上看到一切都是友善歡樂的景象，才讓他終於突破中心點，最終選擇相信人性（向左靠攏），並得到蘇菲的幫助而順利回到丹麥母親的身旁。

圖 4-4-2　《送信到哥本哈根》男主角的內心拉扯圖

電影影像與文字關係的系統差異

第一節　系統差異的系統界定

　　文化這個名詞（cultura），是西塞羅開始使用，有耕耘、栽培、修理農作物的意思。後來西塞羅又寓意的使用它為理智和道德的修習；又有注意，並有授課和敬禮的意思。（趙博雅，1975：3）

　　就文化的構成而言，傳統東方觀點「文化」一詞幾乎等同於「教化」。例如《說苑・指武》有言：「凡武之興，為不服也，文化不改，然後加誅。」在中國古籍中，文化的涵義多為文治與教化。（周慶華，1997：73）把「文化」一詞當成「教化」來使用，重視文化的實用功能。相對而言，西方觀點中的「文化」一詞，則較強調人生實踐過程中的產物，包括藝術、道德、宗教、法律、科學等各門學問。一般以為，對文化的最古典定義來自於人類學家泰勒（E. B. Tylor）所著的《原始文化》（Primitive Cultures）一書，其認為所謂文化或文明，是一種複雜的整體，

在其廣泛的民族學的意義上來說，是包括知識、信仰、藝術、道德、法律、習俗，以及其他由社會成員習得的所有能力與習慣所構成的複合體。（殷海光，1979：31）可知構成文化的不只是能觀察、計算和度量的東西和事情，它還包含共同的觀念和意義。一般而言，「文化」可分廣義與狹義：廣義的文化，將人類一切勞動成果都被視為文化產品，人類一切活動都視為文化活動；狹義的文化，則經常把文化與文學、藝術聯繫在一起。（蘇明如，2004：18～19）

　　「文化」一詞本身就具有多維視野觀點，更不斷衍生出其他新字或新詞組，如「文化政策」、「文化官員」、「文化事務」等。這些詞彙都表示出文化界的期望和需求的多樣性，為文化理念開拓出它原本就很複雜的語意範圍，或許正象徵文化界的豐沛活力，以及普羅大眾對文化日益高漲的興趣。（蘇明如，2004：24）

　　文化的定義包含以下幾個要素：（一）文化是由一個歷史性的生活團體所產生的；（二）文化是一個生活團體表現它的創造力的歷程和結果；（三）一個生活團體的創造力必須經由終極信仰、觀念系統、規範系統、表現系統和行動系統等五部分來表現，並在這五部分中經歷所謂潛能和實現、傳承和創新的歷程。（沈清松，1986：24）

　　縱是如此，上述的界定並不是沒有問題。如五個次系統既分立又有交涉，要將它們併排卻又嫌彼此略存先後順序，總是不十分容易予以定位；又如表現系統所要表達的除了終極信仰、觀念系統和規範系統等等，此外當還有呈現它自身，也就

是由技巧安排所形成的一種美感特色,而這都在一個「表現」(將
終極信仰、觀念系統和規範系統現出表面來或表達出來)概念
下被抹煞或被擱置了。雖然如此,這個界定所涵蓋的五個次系
統作為一個解釋所需的概念架構,卻有相當的實用性,所以這
裡也就予以沿用了。而從相對的立場來說,這比常被提及或被
引用的另一種包含理念層、制度層和器物層等的文化設定或包
含精神面和物質面等的文化設定更能說明文化世界的內在機能
和運作情況。而它跟不專門標榜「物質進步主義」意義下的文
明概念是相通的。也就是說,文化和一般廣義的文明沒有分別,
彼此可以變換為用。而這倘若真要勉為理出一個「規制」化的
系統來,那麼重新把這五個次系統整編一下,他們彼此就可以
形成一個這樣的關係圖(周慶華,2007:183~184):

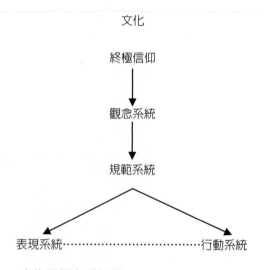

圖 5-1-1　文化五個次系統圖(資料來源:周慶華,2007:184)

　　當中終極信仰是最優位的，它塑造出了觀念系統，而觀念系統再衍化出了規範系統；至於表現系統和行動系統，則分別上承規範系統／觀念系統／終極信仰等（表現系統和行動系統之間並無「誰承誰」的情況；但它們可以互通〔所以用虛線來連接〕。如「政治可以藝術化」而「文學也會受政治／經濟／社會影響之類」）。（周慶華，2007：185）

　　就世界現存三大文化系統的「系統別異」來看：在創造觀型文化方面，它的相關知識的建構（及器物的發明），根源於建構者相信宇宙萬物受造於某一主宰（神／上帝）；如一神教教義的構設和古希臘時代的形上學的推演以及西方擅長的科學研究等等，都是同一範疇。在氣化觀型文化方面，它的相關知識的建構，根源於建構者相信宇宙萬物為自然氣化而成；如中國傳統儒道義理的構設和衍化（儒家／儒教注重在集體秩序的經營；道家／道教注重在個體生命的安頓，彼此略有「進路」上的差別），正是如此。在緣起觀型文化方面，它的相關知識的建構，根源於建構者相信宇宙萬物為因緣和合而成（洞悉因緣和合道理而不為所縛就是佛）；如古印度佛教教義的構設和增飾（如今已傳布至世界五大洲），就是這樣。（周慶華，2001a：22）

　　倘若依上述五個次系統分別填入內涵，可得出三大文化系統的特色，如下圖：

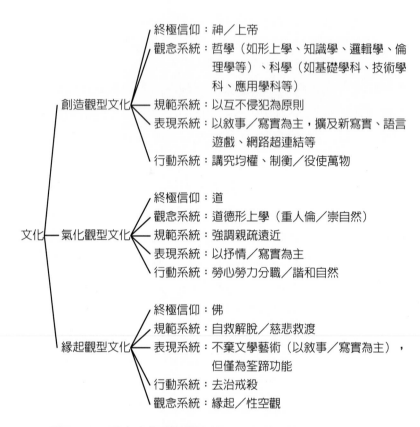

圖 5-1-2　三大文化系統圖（資料來源：周慶華，2005：226）

　　由此可見，三大文化系統的文化形式為一而文化實質卻大有差別。這如果還要進一步了解為什麼西方有所謂的政治民主和科學發達等而非西方則否的問題，那麼就可以這麼說：西方國家，長久以來就混合著古希臘哲學傳統和基督教信仰，這二者都預設（相信）著宇宙萬物受造於一個至高無上的主宰，彼此激盪後難免會讓人（特指西方人）聯想到塵世創造器物和發

明學說以媲美造物主的風采，科學就這樣在該構想被「勉為實踐」的情況下誕生了（同為古希伯來宗教後裔的猶太教和伊斯蘭教，在它們所存在的中東地區因為缺乏古希臘哲學傳統的「相輔相成」，就不及西方那樣成就耀眼）。至於民主政治，那又是根源於基督徒深信「人類的始祖」因為背叛上帝的旨意而被貶謫到塵世，以致後世子孫代代背負著罪惡而來；而為了防止該罪惡的孳生蔓延，它們設計了一個「相互牽制」或「互相監視」的人為環境，也就是所謂的民主政治（一樣的，信奉猶太教或伊斯蘭教的國家並沒有強烈的「原罪」觀念或根本沒有「原罪」的觀念，所以就不時興基督徒所崇尚的那種制度，而終於也沒有開展出民主政治來）。反觀信守氣化觀或緣起觀的東方國家，他們內部層級人事的規畫安排或淡化欲求的脫苦作為，都不容易走上民主政治的道路。因為人既被認定是偶然氣化而成，自然就會有「資質」的差異，接著必須想到得規避「齊頭式平等」的策略以朝向勞心／勞力或賢能／凡庸分治或殊職的方向去籌畫；而一旦正視起因緣對所有事物的決定性力量，就不致會耽戀塵世的福分和費心經營人間的網絡。同樣的，科學發明沒有可以榮耀（媲美）的對象，而「萬物一體」（都是氣化或緣起）或「生死與共」的信念既已深著人心，又如何會去「戕天役物」而窮為發展科學？顯然各文化系統彼此形態不同，從終極信仰以下幾乎沒有一樣可以共量；這一旦要有所相強（被強迫者倘若想仿效對方，那麼也不過是「邯鄲學步」，終究要以「超前無望」的憾恨收場），前景勢必不會樂觀。（周慶華，2007：187～188）

　　再次要談的是世界現存三大文化系統未來要如何「良性」的競爭問題。先前由於西方社會「現代」化的成就光芒四射，非西方社會不免暗生企慕而有踵武西方社會後塵的「現代化」思潮和作為。它所涉及的是一個社會的經濟、政治、技術和宗教等等的持續變革。因此，有人就給「現代化」作了這樣的定義：「開發程度較低的社會為達到和開發程度較高的社會相同的水準而發生的變革過程」。（史美舍，1991：648）再具體一點的說，這種變化過程所要塑造的社會特質，約有：（一）穩定發展的經濟；（二）社會文化逐漸走向非宗教神權的文化特質；（三）社會上的自由流動量應增加並受鼓勵；（四）社會和政治的決定應採納大多數人的意見，鼓勵社會上的成員參加政策性的決定；（五）社會成員同時應具包括努力進取的精神、高度樂觀、創造並改變環境的毅力，以及公平並尊重他人人格的價值在內的適合現代社會的人格等幾項。（張建邦編著，1998：28）這都是以西方社會為模本所從事的「自我改造」工程。如果說現代化「乃是一個社會從原有傳統中為追求體現幸福或提高人民生活水準和改善生活品質而進行的社會全面性轉化的變遷過程」（同上），那麼這就是非西方社會普遍向西方社會取經所造成的風潮。然而，這裡面所隱藏的支配／被支配的權力關係，卻很少人去留意而有所「慚惡」式或「奮起」式的覺醒。這可以分兩方面來談：第一，非西方社會被西方社會支配的「奴事」的警覺性不夠。長久以來非西方社會在西方文化強力的衝擊下，紛紛走上西方社會所走過的或正在走的「政治民主」、「經濟自由」和「科技領航」等等「現代」化的道路。當中政治現

代化和經濟現代化部分，始終走得步履蹣跚，自然不必多說（非西方社會很難學好西方社會的管理方式或遊戲規則）；而以工業化為主的科技現代化，問題更多。如科技現代化所預設的不外是：西方民族或種族優越感、視科技現代化為一世界性和必然性的時代潮流、科技優越或萬能主義的思想、把科技現代化等同於進步主義來看待等等。這不只無法檢證，還有誤導他人的嫌疑（驗諸許多第三世界國家實施科技現代化的結果，幾乎要瀕臨崩潰和破產的邊緣，可以確定這點）。又如科技現代化帶來了生態環境的破壞、能源的枯竭和核武等後遺症，至今仍沒有人能想出有效的辦法來挽救（只能偶爾作些消極的抵制或小規模的控制）。非西方社會既然要實施科技現代化，那麼受西方人宰制和參與了現代化持續性噩運的行列等後果絕對免不了。換句話說，科技現代化（對非西方社會來說這依舊是「現代進行式」的）是一條「不歸路」，而非西方社會正隨人腳跟盲目的走在它上面。第二，西方人支配非西方社會所存的「普同幻想」的欠缺合理性。理由在西方人信守的原罪觀一旦發用後，勢必以一種「暴力愛」收場（既不信賴別人，又要試著去感化別人，以彰顯自己特能包容別人的罪惡；殊不知別人未必有罪惡感，也未必需要他們強來感化）。這種暴力愛的背後，隱隱然的存在著人自比上帝的妄想（周慶華，2007：190～192）：

　　罪就是對上帝的反叛。如果因為有限和自由相混，見處於理想的可能性中而不能說它無罪的話，那麼它一定是有罪的，這是由於人總自詡是自己有限中的絕對。他力

圖將他有限的存在變為一種更為永久、更為絕對的存在形式。人們一廂情願地尋求將他們專斷的、偶然的存在置於絕對現實的王國之內。然而，他們實際上總是將有限和永恆混為一談，聲稱他們自己、他們的國家、他們的文明或者是他們的階級是存在的中心。這就是人身上一切帝國主宰性的根源；它也說明了為何動物界受限制的掠奪欲會變成人類生活中無窮的、巨大的野心。這樣一來，想在生活中建立秩序的道德欲望就跟想使自己成為該秩序中心的野心混雜在一起，而將一切對超驗價值的奉獻敗壞於將自我的利益塞入該價值的企圖之中……但由於人認識的侷限性、由於希望自己能克服自身的有限這兩點，使他註定會對局部有限的價值提出絕對的要求。簡單的說，他企圖使自己成為上帝。（尼布爾〔Reinhold Niebuhr〕，1992：58）

這一自比上帝的妄想，終於演變成帝國主義而進行對「他者」的支配、懲治、甚至無度的壓迫和榨取：「西方資產階級把基督教世界之外的異教地區視為『化外之邦』，所以當他們獲得了生產力的迅速發展所賦予的巨大力量，可以向海外擴張時，他們所使用的武器並不僅僅是大砲，而且也有《聖經》；不僅有炮艦，而且也有傳教士」。（呂大吉主編，1993：681）這在早期是靠著強大的軍事力量征服別人，後來則是靠著文化的優勢侵略別人，始終有著「血淋淋」式的輝煌的紀錄。換句話說，原罪觀假定了人人都會犯罪，而一個基督徒自比上帝（這是就整

體西方基督教世界的情況來說，不涉及個別沒有此意的基督徒），橫加壓力在非基督徒身上以索得悔過的承諾，卻忘了他自己的罪惡已經延伸到對別人的干涉和強迫服從中。（周慶華，2007：193～194）

　　總括來說，世界現存的三大文化系統從最上層的終極信仰到下層的表現系統和行動系統都有著明顯不同，所以在本章第二、三、四節中，會各別將不同文化系統的電影帶入舉例分析，讓讀者可以更明顯了解此三大文化系統所實踐的電影拍攝的差異處。

第二節　創造觀型文化系統的馳騁想像力特徵

　　在西方的情況，可以藉底下的一段論述來想像它的樣貌：西方歷來的世界觀，表面上繁複多樣，實際上卻有相當的同質性，就是都肯定一個造物主（神／上帝）以及揣摩該造物主的旨意而預設世界所朝向的某一特殊目的；如古希臘人認為世界是由神所創造的，所以它是絕對完美的，但它並非是不朽的；世界本身就含有衰退的種子。因此，歷史自身可視為一種過程。在這種過程中，事物的原初秩序在黃金時代裡，一直保持著完美的狀態，只有在往後的歷史階段中，才無可避免地陷入衰退的命運。最後當世界接近終極的混沌狀態時，神又再度介入而恢復原初的完美，於是整個過程又重新開始。這樣歷史就不是朝向完美的一種累積性進展，而是一種由秩序邁向混亂的不斷交替。這種觀念就影響到古希臘人對社會究竟要怎樣建立秩序

的理念，好比柏拉圖、亞里斯多德相信最好的社會秩序乃是變
動最少的社會；在他們的世界觀裡，根本未存有不斷更動和成
長的概念。因此，他們最大的心願，就是儘可能保持世界的原
狀，以留傳給下一代。又如基督教的歷史觀主宰著整個中世紀
的西歐，它認為現世的生命，只是朝向下一個世界的中途站而
已。在基督教的神學裡，歷史具有開創期、中間期以及終止期
的明顯區分，而以創始、救贖及最後審判等三種形式表現出來。
這種世界觀認為人類歷史乃是直線型，而非交替型的。它並不
認為歷史正朝向某種完美狀態前進；相反地，歷史被視為一種
不斷向前的鬥爭，當中罪惡的力量不斷地在塵世播下混亂和崩
潰的種子。在這裡，原罪學說已徹底排除了人類改善生活命運
的可能性。對中古世紀的心靈來說，世界乃是一個秩序嚴密的
結構。在這種結構下，上帝主宰著世上每一事物，人類根本沒
有什麼個人目標；只有上帝的誡命，值得他忠實的服膺。基督
教的世界觀，提供了一種統一化且含攝一切的歷史圖像。這種
神學綜合世界觀，個別人根本沒有一席之地。人生在世的目的，
並不在於「貪得」，而在於尋求「救贖」。基於這種目標，社會
就被看作一種有機性的「整體」（一種上帝所指引的道德性有機
體）；而在這種有機性的整體下，每個人都有他一己的角色。（雷
夫金〔Jeremy Rifkin〕，1988：32～65）

　　在創造觀型、氣化觀型、緣起觀型等三大文化系統中，所
見在表現上最大的差異，自然而然地顯現於「想像」這一層面。
因為在西方世界的創造觀中，有兩個世界可以讓人「遙想」和
「揣測」（周慶華等，2009b：262），而另二系文化系統則缺乏

這樣的世界觀，相對的在「想像」上的表現力就較弱。這樣的狀況可以簡單的圖形表示：

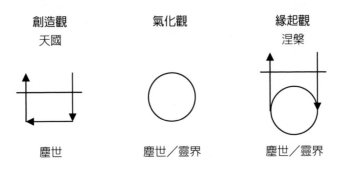

圖 5-2-1　三大文化系統塵世／靈界關係圖

（資料來源：周慶華，2008a：106～108）

　　氣化觀型文化傳統但以「內感外應」見長，想像力不容易醞釀，也少有發揮的機會，以致迄今在仿效人家的作品上依然「難以企及」。至於緣起觀型文化傳統既然以「逆緣起解脫」為宗旨，自然也不會窮於發展想像力（但因為它的文化背景有部分貌似創造觀型文化，所以輾轉造就了不少詩偈也可見另類的聯想翩翩）。它們的更深因緣（換個面向看待），乃在於創造觀型文化有兩個世界可以讓人「遙想」和「揣測」，而另二系文化則相對匱乏（如上述）。（周慶華等，2009b：262）西方創造觀型文化深信「人類受造的目的，是為了創造；唯有創造，人類才能以榮耀回報造物主」（魏明德〔Benoit Vermander〕，2006：15）這說的是事實，但不是全人類；只有有受造意識的人才會這樣衝刺。因此，同樣要講究創新的新詩，在這個環節上理所

當然的得再運用想像力「創新」下去。這在西方人不必言宣，就會有人繼起勉為突破（難保將來不會出現更新潮的作品）。（周慶華等，2009b：263）

　　如電影《海上鋼琴師》，主要由男主角雷蒙（Lemon 或 1900）的好友麥克斯（柯恩牌）來講述雷蒙從出生到死亡在船上的不凡經過，或許後人從麥克斯口中聽到雷蒙身懷琴藝絕技的種種情景只會僅僅認為是種傳奇，但我會認為這些不合常理的地方是西方創造觀型文化下，導演個人馳騁想像力發揮淋漓盡致的表現方式。

　　男主角雷蒙從一出生就被煤炭工撿到扶養長大，一輩子都沒有學過鋼琴的他，居然可以在八歲第一次碰到鋼琴時，就彈出動人心絃的琴聲，這種異於常人的天賦其實是要傳達上帝造物的完美，藉此人物的塑造來榮耀上帝，是創造觀型文化的表現。以下圖表示《海上鋼琴師》文化五個次系統圖：

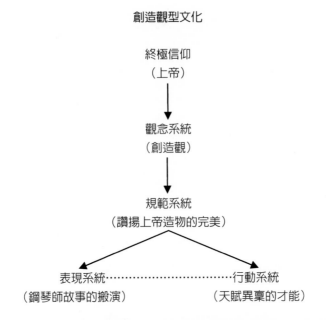

創造觀型文化

終極信仰
（上帝）

觀念系統
（創造觀）

規範系統
（讚揚上帝造物的完美）

表現系統……………………………行動系統
（鋼琴師故事的搬演）　　　　　（天賦異稟的才能）

圖 5-2-2　《海上鋼琴師》內蘊創造觀型文化五個次系統圖

　　因為上帝造物的完美，讓我們看到雷蒙即使在船身劇烈搖晃的情況下，解開安全栓的鋼琴他還是能夠駕馭自如的彈奏，並隨著鋼琴在搖晃船上四處遊走，更神奇的是原本擋在走道上的鞋子也都會乖乖讓路，這種完美的功力已接近上帝狀態，是所謂媲美上帝的創造觀型文化顯現。另外，從未到過陸地上的雷蒙可以猜中好友麥克斯來自紐奧良，並詳細說出紐奧良的景色和氣候、脫口而出自己經常神遊各地、別人只是稍微拍打義大利舞曲的節奏而他卻可以將道地的義大利舞曲彈得如此動聽等，這些都不難看出雷蒙完美而無人可以匹敵的能力，也是導

演馳騁想像力與創造力激盪下讓影像與文字交互「顯發逞能」的成果。

另一個重要的橋段為自稱爵士樂發明者的傑利上船向雷蒙挑戰琴藝，起初雷蒙並無心接受這挑戰，是在傑利輕蔑的態度和語言的侮辱下，雷蒙才盡全力的演出，這精湛的琴藝讓全場觀眾都全神灌注且鴉雀無聲，甚至連婦人掉了假髮與男士的煙蒂落到褲子上的都渾然不知；更神奇的是雷蒙拿了一根煙接觸到琴絃上居然可以點燃，可見雷蒙琴鍵彈奏速度有多快，全場無不拍手叫好！我們知道西方人為一神信仰，在創造觀底下的人們認為上帝是唯一、神聖而不可侵犯的，所以從這挑戰來說，因先前的總總事蹟就可以清楚感受到雷蒙完美能力早已媲美上帝，所以傑利的行為可以視為無知的人類對上帝的挑戰，而這樣能力、地位懸殊下的結果自然是全能的上帝獲勝。這又是另一種想像力的運作，讓威脅創造的力量透過這般影像和文字的唯心辯證的「設想安排」而自然消失於無形，從而更顯原創造的禁得起考驗。

第三節　氣化觀型文化系統的內感外應特徵

在東方的情況，則有兩種較為可觀的世界觀：一種是由古印度佛教所開啟而多重轉折的發展著的「因緣和合宇宙萬物觀」；一種是流行於中國傳統的「自然氣化宇宙萬物觀」。氣化觀型文化以為宇宙萬物為陰陽精氣所化生（自然氣化的過程及其理則，稱為道或理），所謂「道生一，一生二，二生三，三生

萬物。萬物負陰而抱陽，沖氣以為和」（王弼，1978：26～27）、
「夫混然未判，則天地一氣，萬物一形。分而為天地，散而為
萬物。此蓋離合之殊異，形氣之虛實」（張湛，1978：9）、「無
極而太極。太極動而生陽；動極而靜，靜而生陰。靜極復動。
一動一靜，互為其根。分陰分陽，兩儀立焉。陽變陰合而生水
火木金土，五氣順布，四時行焉。五行一陰陽也，陰陽一太極
也，太極本無極也。五行之生也，各一其性。無級之真，二五
之精，妙合而凝。乾道成男，坤道成女。二氣交感，化生萬物。
萬物生生，而變化無窮焉」（周敦頤，1978：4～14）等，都在
說明這個意思（各文中另有陰陽精氣所從來的推測）。中國傳統
所見這種世界觀既然以宇宙萬物為陰陽精氣所化生，那麼宇宙
萬物的起源演變就在「自然」中進行；這不無暗示了人也該體
會這一「自然」價值，不必作出違反自然之理的事。道家向來
就是這樣主張的，而儒家所強調的道德形上學（所謂「夫君子
所過者化，所存者神，上下與天地同流〔孫奭，1982：231〕、
「盡其心者，知其性也；知其性，則知天矣〔同上，228〕、
「天命之謂性，率性之謂道，修道之謂教」〔孔穎達等，1982：
879〕等，可為代表），也無不合轍。中國傳統的人信守這樣的
世界觀，所表現出來的多半是為使自然和人性、個人和社會以
及人和人之間達成和諧通融、相互依存境界的行為方式和道德
工夫。（周慶華，2007：167）

　　中國人重血緣、重家族、重宗族、重社會，中國傳統哲學
的倫理化特色，長期支配了華人的意識形態，形成東方民族古
代文明的核心價值領域。這個文化傳統，讓自己的族類享受了

更多的人間溫情。倫理化的特色讓人們自覺維護社會正義、忠於民族國家。但是人的自主性、獨立性受到壓抑，形成內向的性格，也難以產生像西方那樣的自然哲學、實證科學等。（馮天瑜、周積明，1988：394）另外，中國人普遍信奉的是「天」，這個介於自然界與人格神之間的「天」，比較歐洲文化系統中的「上帝」或印度文化系統中的「佛」，宗教意義要淡薄得多。中國人的「天命」觀念，不只包含宗教，同時又與社會倫觀念緊密相連。（同上，103）

　　如《那山那人那狗》中有那年輕兒子接下父親鄉郵員工作準備出發的第一天早上，母親不捨的希望兒子要不就去城裡工作，也不要做這苦差事，但兒子卻回說：「鄉郵員可是國家幹部，咱們家一定得有國家幹部！」可見兒子不僅僅是要承接父親的工作，甚至認為國家幹部是一件榮耀的事；父親退了休，家裡就沒有國家幹部，所以為了讓家裡能繼續有國家幹部，無論如何他得接下這份工作。因為我們的世界觀為氣化觀，大家如氣聚般的團夥為生，所以非常重視宗族和家庭觀念，這和中國傳統光宗耀祖的想法一樣，即使再累再苦，接了這份工作等同於全家人在左鄰右舍前就能非常有面子，而這卻跟西方的創造觀強調個人主義有著明顯不同。

　　父親帶著兒子上路後，每每到一個新的村落，就一定會向大家介紹兒子給村民認識，把兒子等同於他，以後就由兒子替大家送信。這是因為氣化觀底下以家族為社會結構的基本單位，強調親疏遠近，父親認為既然他是我兒子，我們流著相同的血緣，所以你們看見了他等於看見了我，找他等於找我，而

有任何問題他會和我一樣熱心的替村民處裡。因此，外人對同家族的人也是用同樣的道理看待，就好比劇情中年輕小伙子轉娃會固定在山頂上放下繩索來幫助老鄉郵員行走，雖然父親一再推辭這個好意，轉娃還是堅持繼續幫忙，即使往後換了轉娃從不認識的兒子送信，還是堅持繼續幫這個忙……

　　轉娃：我爺爺說你為我們滾下山一次了，不能讓你再為
　　　　　我們滾下山一次。
　　父親：你爺爺老糊塗，告訴他，以後是我兒子登山了，
　　　　　不用你來等了。
　　轉娃：這是我的工作。你為我們滾下山一次了，不能再
　　　　　讓你兒子為我們也滾下山一次。

　　此外，在這一路上，都可以看見一條名為「老二」的狗，是父親視它為第二個小孩的代表，這和中國傳視重視倫理與禮節有關：我們強調輩分的長幼順序觀念，家裡的輩分大小一定照老大到老么分得清清楚楚；跟西方不同的是，他們單單只以Brother（兄弟）或Sister（姊妹）統稱。另外，狗取名為「老二」，這和大陸施行一胎化的人口控制政策有關。因為我們的世界觀為氣化觀，相信人是由氣所化生，所以當我們家族的人越來越多，在村落中我們相對氣勢就越狀大；而當家裡人越多，可以幫忙家裡分擔重擔的人手也就越多。以致中國早期的觀念中「生兒子是賺到；生女兒是賠本」是因為當時人們認為，生兒子結婚娶妻後，可以多拉一個人進門，家中人力就多一個；

反過來說，生女兒嫁出去後，家中人力就會減少。在這樣完全沒有節育的觀念下，中國人口不斷爆炸，一胎化政策也就應運而生。

影片中父子倆每到一個村落，都可以發現中國傳統群居的特性，這和中國福建西南山區的土樓和臺灣早期常見的三合院意思相同。中國氣化觀型文化深信人是由氣所化合而成，所以不論有無血緣關係的人住在一起後，除了有守望相助的功能外，相對也就像氣一樣聚集而達到人多勢眾、防止外敵侵略的效果。另外，三合院所代表的是中國的倫理觀念是「長幼有序、左尊右卑」，因為在三合院中正廳為祭祀與接待賓客處，左房是長居室，右房是長輩；左護龍為長子所住，右護龍為次子所住。（維基百科，2012）反觀西方創造觀型文化，他們認為每一個人都是上帝創造的獨立個體，講求獨立生活的自主權，住在這種大家庭式的建築裡，除了生活上會被干涉外，也毫無個人隱私可言，對西方人來說是不能接受的。

最後我們可以明顯感受到老郵差其實自始至終都放不下大山中的一草一木，倘若不是不得已被強迫退休，他是願意一輩子替山裡的村民服務。因為中國人重情感，就像一團氣一樣濃得化不開，而對外在事物很容易長久相處，自然產生感情，所以每當要分別時總是依依不捨。如圖 5-3-1 所示：

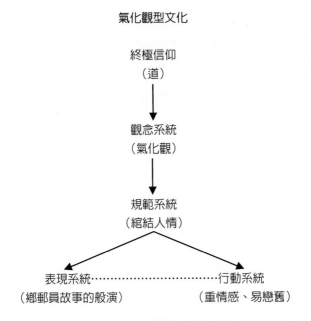

氣化觀型文化

終極信仰
（道）

↓

觀念系統
（氣化觀）

↓

規範系統
（綰結人情）

表現系統⋯⋯⋯⋯⋯⋯⋯⋯⋯⋯⋯⋯⋯⋯⋯行動系統
（鄉郵員故事的搬演）　　　　　　（重情感、易戀舊）

圖 5-3-1　《那山那人那狗》內蘊氣化觀型文化五個次系統圖

　　這是氣化觀型文化中內感外應的表現方式。另外，劇中父子兩人的情感因路程和時間的增長，一次次的衝突最後都能化解，並達到彼此情感上的認同，這種受到外在環境影響而產生內在情感變化的模式，也是氣化觀型文化的內感外應表現。只是中間穿插了一點唯物辯證觀念，讓影像和文字的互動關係帶有「唯物辯證」的影子（詳見第四章第二節）。

第四節　緣起觀型文化系統的逆緣起解脫特徵

　　緣起觀型文化以為宇宙萬物的出現和消失，都是因緣和合所致。也就是說，有造成宇宙萬物存在的原因或條件，才能夠促使宇宙萬物的實際存在；反過來說，沒有造成宇宙萬物存在的原因或條件，也就不能夠促使宇宙萬物的實際存在（或者當造成宇宙萬物存在的原因或條件消失了，宇宙萬物也要跟著消失）。而由此「衍生」出人生是一大苦集，最後要以去執滅苦而進入絕對寂靜或不生不滅的涅槃（佛）境界為終極目標。（周慶華，2007：167）所謂「若法因緣生，法亦因緣滅。是生滅因緣，佛大沙門說」（施護譯，1974：768 中）、「此有故彼有，此起故彼起……此無故彼無，此滅故彼滅」（求那拔陀羅譯，1974：92 下）、「所謂此有故彼有，此起故彼此。謂緣無明行，乃至純大苦聚集；無明滅則行滅，乃至純大苦聚滅」（同上，18 上）、「是故經中說：若見因緣法，則為能見佛，見苦集滅道」（鳩摩羅什譯，1974：34 下）等，就是在說明這些道理。佛教這種世界觀的具體顯現，普遍流露在講究修鍊冥想、瑜伽術以及其他的心身冶鍊等行為而將能量的消耗降到最低限度。（周慶華，2001b：79）

　　綜觀緣起觀型文化傳統在信仰涅槃境界的佛教徒身上所顯現的，他們所關懷的是人的「痛苦」。這是佛教開創者釋迦牟尼從人類實存日日體驗到的無窮盡的身心逼惱（不快不悅的感受），而誓化眾生讓他們永遠脫離生死苦海的悲願所帶出並遍

及人身心所有經驗，如生老病死苦、愛別離苦、怨憎會苦、求不得苦、五陰盛苦等。而造成這一痛苦的終極真實，主要是「二惑」（見惑和思惑，由無明業力引起）和「十二因緣」（生死輪迴）。最後必定逆緣起以滅一切痛苦和出離輪迴生死海而達到絕對寂靜境界為終極目標。而身為佛教徒所要有的終極承諾，就是由八正道（正見、正思維、正語、正業、正命、正精進、正念、正定）進入涅槃而得解脫。（周慶華，1997：81）逆緣起後的自我解脫，可以透過自我的「修行」或他人的「經驗對照」而悟入成佛道路（一種重新賦予的「仿似」或「非確定」脫苦的成佛道路）。換句話說，解脫是在具體情境或場域中解脫的，只要能自覺「沒有了束縛」就算數。（周慶華，2004b：116～117）

　　如《小活佛》是以藏傳佛教（喇嘛教）的故事作為背景。藏傳佛教、漢傳佛教及南傳佛教為佛教中的三大體系，其中藏傳佛教隸屬於大乘佛教，以普渡眾生為理念。電影描述諾佈喇嘛（Lama Norbu）為了尋找早已圓寂的先師柆及喇嘛（Lama Dorge）轉世而成的靈童，大老遠從不丹跑到西雅圖尋找極有可能是柆及喇嘛轉世的傑西（Jesse）。一開始傑西的父親並不太能接受轉世輪迴的觀念，也不願讓年紀還小的傑西到不丹修行，但隨著好友突然的破產、自殺，深感人世不測的他決定陪兒子走一趟不丹之旅，並和兩名也極可能是柆及喇嘛轉世的孩童拉助與季姐前往不丹。另外，影片中大量描述釋迦牟尼如何以悉達多王子身分而成佛的事蹟，讓人明顯感受到濃厚的緣起觀型文化的逆緣起解脫的特徵。

　　影片一開頭是課堂中諾佈喇嘛對小喇嘛們講授佛教輪迴的故事。在諾佈喇嘛講授的過程中，我們可以看見小喇嘛各個都十分專心聽講，展現高度沉穩的態度，但沒想到下課鐘聲一響，這些小喇嘛全起心動念，無不歡喜地往外迎接下課嬉戲的美好時光。可見小喇嘛還是小喇嘛，尚未真正悟道成佛，對於事物不免還是存有執著。另一畫面是悉達多王子成人後在某次機緣下，才見識到原來人世間有輪迴、死亡和痛苦，為了消除這些苦痛，悉達多王子來到樹林間落髮自願和多位苦行者一同使用對自我刻苦的修道方式，讓自我意識堅強而忘卻身體的苦痛。直到多年後的某一天，悉達多從遠方船上聽到老樂師對他的學生說「繃緊的絃易斷；太鬆則彈不出調」這麼一句話後，才領悟到原來「開悟之道就是中道，是所有極端的中間」。悉達多所謂的「中道」，其實是不落「有與無」、「空與有」、「善與惡」的兩邊，因為落入任何一邊就會有對立的想法，而有了對立則落入意識思維中（黃英雄，2005），所以對一切事物唯有順其自然、不起無相，才可達到解脫成佛的境界。

　　悉達多在菩提樹下的修鍊多年以後的某天，主宰黑暗之神的馬拉，派出他分別代表驕傲、貪婪、恐懼、無知和欲望的女兒化身成天真的村姑，以最原始的肉慾來誘惑悉達多遠離正道，不料悉達多完全無動於衷，眼見失敗的馬拉改派出大批魔鬼要讓悉達多死於非命，最終有了佛光護體的達悉多戰勝了魔鬼的戰役，更因此達到遠離情感的大寧靜，超脫個人與痛苦，終究修道佛陀的境界，為典型緣起觀型文化系統的逆緣起解脫的表現方式。以下圖表示《小活佛》內蘊的文化五個次系統圖：

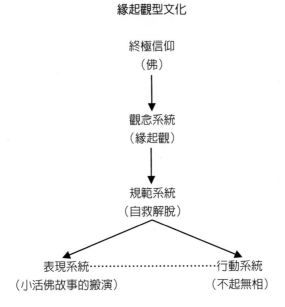

圖 5-4-1　《小活佛》的緣起觀型文化五個次系統圖

　　故事中的諾佈喇嘛也是位非常典型的緣起觀代表人物，從一開始諾佈喇嘛面對傑西父親對輪迴觀存有質疑的態度時，諾佈喇嘛只是態度自若的解釋其觀念，即便傑西父親依舊不願接受，甚至不願意讓傑西前往不丹，諾佈喇嘛也沒有太過執著想要改變傑西父親的想法或強迫他得讓傑西到不丹接受佛法，只有默默做自己認為該做的事情，對於一切事物好像都無所求，連圓寂的最後一刻，也只是默默的打坐入定，沒有留下任何遺言的走了。正因為諾佈喇嘛對任何事物都不執著，最終才能進入涅槃而得解脫，所以他的離開其實可視為修成正道而成佛的

狀態；反觀《達摩祖師傳》中四位在靜室打坐的僧人，都因有人違反「靜室不能說話」而繞著「規定」打轉的同時，卻忘了打坐的真正意義和說與不說話並沒有太大相關性，在這樣沒辦法自己靜下心而自我解脫的情況，當然離成佛還有一大段距離要走。兩部影片所顯現的影像和文字交織對列情況，不啻充分展延了一部以逆緣起解脫為務的佛教史詩。

第六章

電影影像與文字關係的學派差異

第一節　學派差異的學派界定

　　電影影像與文字的關係就如同其他文學或學科類型，只要一旦有了「跨系統」的分別，就會再發生變化；而這種變化最明顯的變項，就是「學派」。換句話說，學派的變項一旦介入知識系統的運作，它的走向就會出現不同的脈絡。(周慶華，2007：163) 這裡所要討論的學派，大致可以將它分成前現代／現代／後現代這三大類型。

　　只有先了解所謂的前現代／現代／後現代等學派類型的「來龍去脈」，才能知道怎樣去「應付」或「運用」它。從前現代來說，前現代，是指現代出現以前的時代，它約略以西方十八世紀所出現的工業革命為分界線（甚至再早一點到十四～十六世紀的文藝復興時期）。至於東方，則遲至十九世紀末開始接受「西化」以前，都屬於前現代。前現代所可以考及設定的特

色在於世界觀的建構及其運用；它的「成形」不啻可以為人類的文化「奠定」良好的基礎。(周慶華，2007：163)

上述東西方三種世界觀，都各自根源於背後的終極信仰(如創造觀就根源於對「神／上帝」的信仰；而氣化觀和緣起觀就分別根源於對自然氣化過程「道」和絕對寂靜「涅槃」境界的信仰)。而正是這種具有統攝性的世界觀各自塑造了各自的文化特色。雖然無法繼續有效的「推測」三種世界觀在神造／上帝、氣化／道和緣起／涅槃的信仰上還有什麼原因促成彼此的分立，但它們或「強」或「弱」的穩居世界「三大世界觀」的地位卻是可供驗證的。而這也就是前現代可據以為設定認知對象的「極限」所在。(周慶華，2007：163～168)換句話說，東西方各自的前現代主要在形塑專屬的世界觀，才有如今所見的創造觀、氣化觀和緣起觀等及其所衍發的文化特徵。

至於「現代」的出現，主要是因為西方人向來信守的創造觀所內在的造物主「絕對支配力」的鬆動，而讓西方人得著自由馳騁思慮和無限伸展意志的機會，從此多方激盪串聯而營造成功的。它展現在十四世紀到十六世紀文藝復興所「假想」古希臘時代「人文主義」的復振(其實古希臘時代並未含有這種脫離神控色彩的人文主義)，以及十七世紀啟蒙運動對「人文理性」的強調和十八世紀工業革命對「工具理性」的崇拜。當中還穿插著十八世紀以來由美國獨立運動和法國大革命所掀起的「政治民主」和「經濟自由」等世俗化的浪潮。此外，十六世紀出現的新教的宗教改革，也一起匯入了「推波助瀾」的行列。(周慶華，2007：168)

　　現代的工業化下的科學技術和世俗化下的民主政治等特色，並不如後人所推測的那樣已經「解除魔咒」而不再相信造物主的主宰力了。（沈清松，1986；鄭祥福，1996）科學技術的發展，全是為了模仿造物主的風采或證實造物主的英名；民主政治的演變，所要防止人性的再度墮落，也依舊沒有抹去造物主在背後的絕對的支配力。（巴伯〔Ian G. Barbour〕，2001；施密特〔Alvin J. Schmidt〕，2006；武長德，1984；張灝，1989；周慶華，2005）因此，所謂的工業化或世俗化後，原世界觀中所預設的高高在上的造物主並沒有消失，只是經由現代人的塵念轉深而暫時「退居幕後」或被「存而不論」罷了；必要的話，祂隨時還會被「請」出來或被「召喚」回來。（周慶華，2001b：81～84）

　　從前現代到現代，人類已經走過很漫長的道路，而文化也幾經「推移變遷」或「改造修飾」了，接著該是盡出餘力對這一路的遭遇及其成果進行一番省思了。所謂的後現代，就是起因於這個「等待尋釋」空檔的發覺，結果成效更為可觀，無異為人類文化開啟了另一片新天地。同樣的，後現代也是由西方社會所發起和帶動而後為非西方社會所仿效，情況比現代更風行且更具普遍性。（周慶華，2001b：87～88）

　　後現代所涉及的是對西方現代及前現代所有成就的全面性的省察與批判。當中的「理路」，約略是這樣：首先是後現代一詞的「自我定位」。有人認為「後現代」只是個通稱，其實它就社會來說，就是「後工業時代」；在知識傳承的方式上，就是「電腦資訊」；在一般生活的形態上，就是「商業消費」；反映在文學藝術的寫作上，就是「後現代主義」。（羅青，1992：245、254）

不論這樣的「區分」是不是很貼切，至少有一點是「不容否認」
的，那就是「後現代」是從第二次世界大戰後，新科技電腦的
發明，帶領人類進入一個資訊快速流通的社會（也就是「後工
業時代」或「資訊社會」或「微電子時代」）而逐漸形成的。（周
慶華，1997：178）其次是後現代觀念成形的社會背景及其實踐。
由於新科技電腦的發明，使得「知識」在一夕之間成了集體財
富。理論性知識具體化後，所生成的「科學工業」（如聚合物、
光學、電子學、電磁通訊學等）正蓬勃興起；而「知識工人」
將成為社會生產中的主力。這些改變，直接間接的衝擊到人類
生活各個層面。當中最明顯的是，它使人由反思到唾棄二、三
個世紀以來所形成的「現代社會」（工業社會）的一切。（奈思
比〔John Naisbitt〕，1989；詹明信〔Fredric Jameson〕，1990；
托佛勒〔Alvin Toffler〕，1991；葛雷易克〔James Gleick〕，1991）
再次是後現代觀念在發展過程中所要塑造的時代特色。因為有
新科技電腦可以倚仗，所以使得大家形塑新時代特徵的信心大
增，而終於表現出了有別於過去任何一個時代所能展現的特
長。如（一）累積、處理、發展知識的方式，由印刷術改進到
電腦微處理，人類求知的手段，有了革命性的改變；（二）知識
發展的方式得到了突破，各種系統的看法紛紛出籠，社會的價
值觀及生活形態就朝向多元主義邁進；（三）所有的貫時系統和
並時系統裡的有機物及無機物，包括人、事、物，都可以分解
成最小的資訊記號單元，都可以從過去的結構體中解構出來，
而資訊的交流重組和複製再生就成了後工業社會的主要生活及
生產方式；（四）在資訊的重組和再生之間，大家發現「內容和

形式」的關係也可以解構，以致古今中外的資訊就可以在人類強大的複製力量下無限制的相互交流、重組再生；（五）後工業社會的工作形態，把工業社會的分工模式解構了，生產開始走向「個體化」、「非標準化」，而工作環境則走向「人性化」等等。（羅青，1989：316～317）此外，後現代所連帶具有的「後設性」，也發揮了相當大的作用。也就是說，它針對前現代的「現代性」、「理性」和「中心主體性」等等的批判一直「不遺餘力」。（鄭泰丞，2000）「繼起者」有的據以為表現在「改良式」的對自由的追逐；有的表現在拋棄社會文化的完全超越的自由的崇尚；有的表現在女性主義、後殖民主義、生態保護等「反對性」的運動，可說是風起雲湧且高潮迭起。（周慶華，2007：172）

　　人類從現代走到後現代、甚至網路時代，不論是否走得穩當，都無法輕易的抹去這幾個階段所形成的學派特色。也就是說，生活在某一個世代或信守某一個世代的人，他們感染了那個世代的氣氛或有意要去參與那個世代的更新創舉，都會藉由各種可能的手段來達成風格區隔的目的而使得我們不得不有所「稱名」對待。好比在文學的表現上，我們會以「寫實」（模象）來指稱前現代所見文學整體的情況；而以「新寫實」（造象）和「語言遊戲」及「超鏈結」等分別來指稱現代和後現代以及網路時代等所見文學的整體情況。而這些「寫實」（模象）、「新寫實」（造象）、「語言遊戲」和「超鏈結」等等，也就因為它們的統攝和衍繹力強而自成學派的徵象。而從當今的角度看，它們跟文化系統「結合」演出後，就可以複製成底下這一簡單的圖示（周慶華，2007：174）：

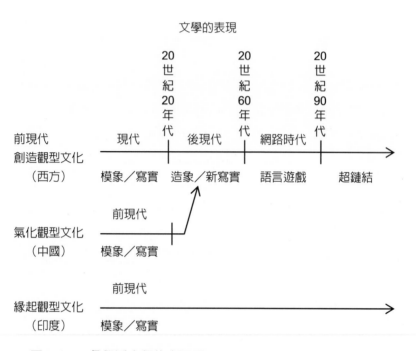

文學的表現

圖 6-1-1　各學派文學的表現圖（資料來源：周慶華，2007：175）

　　在這裡，世界現存三大文化系統所原有各自的「寫實」（模象）表現，名稱雖然相同，內涵卻互有「質別」。換句話說，創造觀型文化中的寫實主要是在模寫人／神衝突的形象的「敘事寫實」；氣化觀型文化中的寫實主要是在模寫內感外應的形象的「抒情寫實」；緣起觀型文化中的寫實主要是在模寫種種逆緣起的形象的「解離寫實」。（周慶華，2007：175）電影屬於文學的一種，當然也就符合上述學派的差異。也就是說，電影生產的環境有別，這背後自會有不同學派的理念在支持著。

　　學派特徵所體現出來的，主要是美感的問題。大家知道，美是美感的客觀現實基礎，藝術形象是美學研究的主要對象。但儘管如此，一般的研究卻要從最抽象的美感開始。美感作為一種最常見、最大量、最普遍、最基本的社會心理現象，出現在人類的日常生活中。我們到處都可以碰到它，例如「這花多美啊」、「這本小說真好」……自然和藝術的美就這樣反映和表現在人們的美感經驗中。美感在這裡，就正如商品在政治經濟學的研究中，以及概念在邏輯學的研究中一樣，是一種最單純而又最複雜、最具體而又最抽象的東西。它所以單純而具體，是因為如上所說它是人類生活中大量反覆出現的最基本最簡單的心理現象，人們可以直接具體地感受它、保有它。作為社會動物的人類都有或多或少的審美能力，都能在不同程度上反映、欣賞美的存在，雖然隨著歷史時代和文化教養的不同，其中有著很大的差異。美感又所以複雜而抽象，是因為就在這個最簡單最基本的心理活動的現象中，在這個美學學科的細胞組織——審美感中，卻孕育著這門學科許多複雜矛盾的基元，蘊藏了這門學科的巨大秘密。不深入揭開這些矛盾與秘密，美感對我們來說，就只能算作是一種缺乏真實具體內容的貧乏的抽象東西。（李澤厚，1996：4）

　　姚一葦在《審美三論》一書中，透過感覺、直覺、知覺三大論點來看審美的問題：

　　（一）論感覺：美感經驗的產生，須經由人的感覺器官，或者說感覺通路，是審美的一個不可或缺的因素；（二）

論直覺：直覺乃指在心靈的注視下所清楚明白捕捉到的
概念；（三）知覺所指涉的範圍及其性質與功能的探討，
比起「感覺」與「直覺」更為複雜，涉及到生理、心理、
社會與哲學的各個層面，所以在進行討論審美知覺之
前，要對一些基本與重要的觀念有所了解，否則必流於
皮相與空泛。（姚一葦，1992：1、43、83）

　　周慶華在《語文研究法》一書中，就以時代作為審美類型
的區分，提出「前現代」、「現代」到「後現代」三個時期的審
美特徵：「前現代」可分為優美、崇高及悲壯三種美感類型；「現
代」可分為滑稽和怪誕兩種美感類型；「後現代」則可分為諧擬
和拼貼兩種美感類型，總共有七種美感類型作為美學的對象。
本章會以此審美類型的區分，作為電影影像與文字關係中分析
的依據。審美類型圖如下所示：

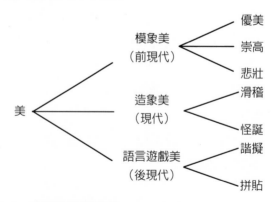

圖 6-1-2　美感類型概念圖（資料來源：周慶華，2004a：138）

　　當中「優美」，指形式的結構和諧、圓滿，可以使人產生純淨的快感；「崇高」，指形式結構龐大、變化劇烈，可以使人的情緒振奮高揚；「悲壯」，指形式的結構包含有正面或英雄性格的人物遭到不應有卻又無法擺脫的失敗、死亡或痛苦，可以激起人的憐憫和恐懼等情緒；「滑稽」，指形式的結構含有違背常理或矛盾衝突的事物，可以引起人的喜悅和發笑；「怪誕」，指形式的結構盡是異質性事物的並置，可以使人產生荒誕不經、光怪陸離的感覺；「諧擬」，指形式的結構顯現出諧趣模擬的特色，讓人感覺到顛倒錯亂；「拼貼」，指形式的結構在於表露高度拼湊異質材料的本事，讓人有如置身在「歧路花園」裡。（周慶華，2004a：138～139）就電影的影像與文字（或其他作品）來說，裡面包含的美感可能不只一種，這裡就將我個人認知所及的大方向去分析每一部電影的美感類型。

　　在某種程度上，審美經驗和審美趣味，除了受文化傳統的制約，還會隨物質生活的發展而變化。人們審美意識的規定性，是處在時代橫向和歷史縱向的交叉點上。就時代的橫向來說，除了物質生產、物質生活對審美產生影響外，各種意識形態，哲學的、政治的、倫理道德的，或說是人們的精神生活，同樣也對它產生巨大甚至直接的影響歷史的縱向含意，主要是指民族的文化傳統和美學傳統（彭吉象，1992：186），而文學和藝術就緣此而產生。

　　換個角度看，人生活於各種時空的各種現實，包括人存在的意義部分在於：以精神的感受或想像超越肉體不能規避的現實，人因此跨入藝術的世界。電影就是這樣的世界。當導演用

映像敘述人生，人生就接受了藝術的重整，由於影片長短是心
靈時間的投射，藝術無疑也重新規畫現實和客體時間。因此，
觀眾在欣賞影片裡的人生時，有時他的感受和所處的真實人生
有很大的差異。對於周遭引起心靈悸動的微小事件，在觀賞影
片時卻沒有多大的感覺；有時甚至影片裡的殘暴和不仁道的事
件卻帶來觀眾的快感，而這些事倘若發生在周遭，早動了惻隱
之心。導演利用觀眾的不知或錯覺，而使「假象」看起來如真。
如影片一開始大雪紛飛，知性的觀眾知道，倘若是鏡頭往後拉
出照全景，觀眾可以看出一個電風扇吹動的棉絮；或是白色漂
浮物，這竟然就是畫面上的白雪。在這個片段裡，導演如何使
觀眾沉醉於假象，而在觀賞時不作有透視拍攝製過程的知性思
考，是對自己極大的考驗。（簡政珍，2006：167～168）因此，
為了綜合掌握電影影像和文字的關係，也有必要從學派的差異
來探討理解其中所營造美感的不同，以便顯示在藝術世界所試
圖提供人類多元的審美感受。

第二節　前現代學派的寫實特徵

一、優美

「優美」型態的廣延，是具有一些可以確切描述的形式特
徵。古希臘的畢達哥拉斯學派認為圖形中最優美的是地球和圓
形。中世紀義大利的阿奎那（St. Thomas Aquinas）認為美有三個
要素：完整、和諧、鮮明。英國哲學家培根（Francis Bacon）認

為美的菁華是秀雅合適的動作。英國畫家荷迦茲（William Hogarth）提出蛇形線是最美的線條。英國政治家博克（Edmund Burke）分析美的事物的特徵為小、光滑、逐漸變化、不露稜角、嬌弱及顏色鮮明而不強烈等。英國學者史賓賽（Herbert Spencer）認為優美是「筋力的節省」。法國作家雨果（Victor Hugo）說美是一種和諧完整的形式。（葉朗，2000：71～72）

　　優美的美感特徵，有以下兩點：（一）優美的事物會引起單純的平靜的愉悅感。由於優美的事物輕盈、雅致、規則，趨於靜態，主客體和諧統一，所以當優美感產生時，審美的主體肌肉會鬆弛、血脈暢和，感到輕鬆愉快、恬適優雅，其極致便是「心曠神怡，寵辱皆忘」的境界；（二）優美的事物由於嬌小、輕巧、秀雅、惹人喜愛，讓人感到親切。如玲瓏剔透的美玉可以把玩；天真活潑的兒童可以逗樂；忠誠質樸的友人可以傾心相交；曲徑通幽的園林可以流連忘返。倘若從審美功能來看優美的功用主要可分為以下兩點：（一）使生活充滿樂趣，有益於身心健康。優美的環境，對於勤於勞作、勇於奮鬥的人們來說，能夠保持生理上與心理上的平衡，是十分需要的。人如果成天處於亢奮、激昂的狀態，會因為過度興奮而疲勞，身心失調，不利於工作和生活，甚至造成嚴重的疾病。而觀賞優美的自然景物、藝術作品，則會讓人心情舒暢，自由、和諧，處於良好的心境之中，有助於工作和生活；（二）經常受到優美事物的薰陶，人會品行純潔、風度優雅、感情細膩和待人和藹。優美的性情、品格，雖然不會轟轟烈烈、驚天動地，但細膩感人，給

人的溫暖，是需要以優美的事物來培養的。（歐陽周、顧建華、宋凡聖，1993，127～130）

如《心中的小星星》的故事，雖然一開始小男主角伊夏因為學習障礙的關係，讓他在閱讀、書寫上都有著嚴重的困難，即使他有著繪畫的才能，但在課業進度嚴重落後的情況下，伊夏的父母只好忍痛把他送到一間管教嚴厲的寄宿學校就讀。到了新學校後，伊夏的成績還是沒有起色，也常因此被同學嘲笑和被老師處罰。在這樣雙重壓力下，伊夏逐漸封閉自我，連自己一向最喜歡的畫圖都興趣缺缺。後來新進的美術老師尼康發現伊夏的情況，進一步了解到伊夏的作業錯誤有著固定模式，不是文字寫顛倒就是拼字顛倒。確定這個問題後，尼康不斷給予開導及幫助，伊夏的課業才開始好轉，也漸漸走出自我，並重新拾起畫筆在紙上揮灑自如。故事優美的地方就在於尼康老師出現後，他的人生開始變得順遂和諧，如同那幅獲得全校冠軍的作品般優美動人。整部影片的優美感，就在影像和文字的互證或互釋的相互制約辯證中透顯著。

二、崇高

康德（Immanuel kant）認為「崇高」對象的特徵是無形式，就是對象形式無規律無限制，具體表現為體積和數量無限大（數量的崇高），以及力量的無比強大（力的崇高）。他指出這種無限的巨大，無窮的威力超過主體想像力（對表象直觀的感性綜合能力）所能把握的限度，就是對象否定了主體，因而喚起主

體的理性觀念。最後理性觀念戰勝對象，就是肯定主體。這樣主體就由對對象的恐懼而產生的痛感（否定的）轉化為由肯定主體尊嚴而產生的快感（肯定的），這就是崇高。他說：「我們稱呼這些對象為崇高，因它們提高了我們的精神力量超越平常尺度，而讓我們在內心裡發現另一類抵抗的能力，這賦予我們以勇氣來和自然界的權能威力的假相較量一下。」（葉朗，2000：75）在西方的美學中，優美和崇高經常被拿來作對比談論，第一個提出這一組美感的英國政治家博克。他認為，美的對象是引起愛或類似情感的對象，他對人具有顯而易見的吸引力，所產生的是一種愉悅的體驗。它通常的性質是：小的、柔和的、明亮的、嬌弱的、柔美的、輕盈的、圓潤的等，而崇高則是引起恐懼或是體積巨大、空無、壯麗、無限、突然性等。（周憲，2002：65）

　　如《那山那人那狗》的老父親，雖然從事的只是鄉郵員這樣平凡的工作，但從影像中傳達出來的言行舉止，讓人看到小人物的默默付出卻不求回報，甚至還自掏腰包來滿足五婆對孫子的一切美好想像，即便只能久久回家一趟探望妻子，即便雙腳早已因長年行走有了腳疾，內心對村民的掛念卻依舊不減，這樣崇高的操守就如同畫面中不斷出現的那一座座大山，讓人打從心底給予敬重。整部影片的崇高美感，也在影像和文字的互證或互釋的唯物辯證中點點滴滴流露著。

三、悲壯

悲壯，又稱「悲劇」。只要「命運」對於個人、對於社會、對於歷史還不是可以自由掌握的，那麼悲劇就仍然會是審美型態的一種；焦慮、恐懼、絕望和死亡就仍然會透過藝術的形式得到表現。而悲劇的最積極的審美效果，就是使人正視人生與社會的負面，認識人生與社會的嚴峻，接受「命運」的挑戰，隨時準備對付在人生的征途中由於冒犯那些已知的和未知的「禁忌」而引起的「復仇女神」的報復。悲劇固然使人恐懼，但卻是一種理性的恐懼：在恐懼之中，使人思考和成熟，使人性變得更完整和更深刻。（葉朗，2000：80）

如《艋舺》中，太子幫主要成員和尚、蚊子、志龍等人原本在朝夕相處下建立了深厚的情誼，但在和尚發現志龍老爸 Geta 當初背叛自己的父親而當上角頭老大的位置後，氣憤不平的情況下，劇情的轉變為一連串的殺戮行動，觀眾無不看得血脈噴張、膽戰心驚，最後蚊子為了替兄弟猴囝仔的重傷向和尚報仇，卻不幸慘死和尚手下，而和尚也被從後突襲的志龍殺害身亡，全劇以一股瀰漫著悲慘命運的兄弟之情作為悲劇收場。（許瑞昌，2010）整部影片的悲壯美感，也在影像和文字的互證或互釋的相互制約辯證中蘊畜著。

要補充說明的是，我們知道喜劇和悲劇是兩種很常見的戲劇類型，但相對來說還是悲劇比較有可看性，或說比較能給人深刻的啟發；而悲劇所受的評價一向也高於喜劇。這當然不只

是像亞里斯多德所說的悲劇可以使人的哀憐和恐懼的情緒得到
淨化或洗滌那樣消極而已。它還有像尼采所說的能讓人重新肯
定生命的悲劇精神而積極的對人生充滿樂觀的希望。（尼采，
1998：53）當然這都只是針對西方的悲劇而說的；西方人所信
守的創造觀，已經命定他們要被「拋擲」到塵世來承受各種苦
難。以致正視人生的這種悲劇性並設法從中「解脫」，也就成了
西方人心中的痛，同時也「激」起了他們的希望和夢想，才會
受到他們的重視。反觀中國的悲劇，不論是精衛填海式的（跟
惡勢力對抗到底，如關漢卿《竇娥冤》），還是孔雀東南飛式的
（以寧為玉碎不為瓦全的精神與現實抗爭，如小說《嬌紅記》
和電影《梁山伯與祝英臺》），或是愚公移山式的（一代接著一
代跟現實搏鬥，如紀君樣《趙氏孤兒》），都以追求「團圓之趣」
為歸宿（熊元義，1998：221～223）；這是在氣化觀的前提下，
作者自居高明或道德使命感的促使而為人間不平「補憾」的結
果，實際的苦難還是得勞當事人自我「寬為化解」而無法別為
寄望。（周慶華，2002：333～334）這在《艋舺》所顯現的悲劇
性，並未見傳統式的「補憾」成分，顯然已經受到西方悲劇的
影響，以「一悲到底」來引人深思。

第三節　現代學派的新寫實特徵

一、滑稽

　　滑稽與喜劇常被作為同一審美型態，所以我將喜劇包含在滑稽裡來論述。滑稽與喜劇的對象是人的性格與行為中乖謬悖理而當事人又自以為是的東西，由於它們與人性和人生活的正常秩序的摩擦而愈加顯得不盡情理，但又沒有產生嚴重的後果，而只是使當事人哭笑不得，於是與此無直接利害關係的旁觀者才可以自由地發出智者的微笑或大笑。（葉朗，2000：81）

　　如詼諧幽默的國片《臺北星期天》，敘述兩位個性相異的好友，一位熱情外向，看到美女就會血脈噴張，一位生性憨厚，只想能夠安穩過活，都為了討生活而遠從菲律賓來到臺灣當起工廠外勞。一直夢想能在工廠宿舍頂樓放張沙發的兩人，恰巧在路上發現了一張紅色沙發，兩人二話不說的開始將沙發搬回宿舍。在這路途的路上，不斷發生一連串爆笑逗趣的小插曲，無不讓人會心一笑。最終沙發在河水的阻擾下宣告計畫失敗，但卻讓坐在沙發上的兩人想起往日情誼而更加相知相惜。相較之下，向卓別林（Charlie Chaplin）致敬的作品《滑稽時代》或《暗戀桃花源》〈桃花源〉的肢體動作或語調，則是以非常誇張的搞笑方式呈現。這些影片的滑稽美感，就在影片和文字的互證或互釋的唯心辯證中體現著。

二、怪誕

怪誕一詞，源自於義大利文形容詞 grottesco（岩洞、洞穴的），名詞為 grotta，初指 15、16 世紀在義大利出生的古羅馬樓宇居室內的裝飾雕刻藝術，是一種以人、獸及妖怪精靈為主題雕砌出來的藝術風格。後來「怪誕」用於指稱一種畸形怪狀的人或動物所構成的繪畫或雕刻裝飾藝術（張錯，2005：121），跟優美的「近切」和崇高的「高深」形成鮮明的對照。其型態上最顯著的標誌，是平面化、平板化以及價值削平。（葉朗，2000：83）三項特點如下：

> 首先，西方現代派藝術不再在理性意義上把實體看作是可以個別地或者整體地透徹了解的存在大系列……其次，由於時空深度的取消，秩序不復存在，造成了無高潮、無中心的出現……生活與生命都沒有目的，當然也就沒有方向；沒有方向的時間正如沒有指針卻仍在滴嗒響個不停的時鐘一樣，聲音喧囂不停，每一響都一樣，不再有意義——稠密而空洞。無高潮，時間不再是矢量；無中心，空間不再有秩序，這樣的生命存在正是一個無聊的平板。最後，是價值削平。在優美中，與自己親切而貼近的個體是最有價值的，或者說，是處於主體的價值關注的焦點上的；在崇高中，高度和深度本身就體現了價值的等級。而在荒誕的藝術中，平板上的一切都是

等值得，或者說，平板上的一切都是無價值的，因為荒
誕藝術絕對地否定任何價值。高雅與鄙陋，神聖與平凡，
美麗與醜惡，完好與殘破都是一樣的——極其貴重的畫框
中間可以僅僅是一條抹布。（葉朗，2000：83～85）

　　如改編自 1920 年代美國名作家費茲傑羅（Scott Key
Fitzgerald）同名短篇故事的電影《班傑明的奇幻旅程》，從故事
的一開始，影像中就可以清楚看到男主角班傑明的誕生畫面。
正常來說，新出生的嬰兒外貌會是可愛討喜，並有著吹彈可破
的肌膚；不過班傑明卻大大顛覆一般人的思維，小小身軀卻有
著年紀八十多歲的外表和健康，長相醜陋怪異至極，連自己的
親生父親都嫌惡的把他遺棄到養老院外，幸好得到院裡年輕的
女護工收養。就當眾人都認為班傑明這樣的健康狀態應該無法
久活，卻不料隨著年紀的增長，班傑明身體狀況一天比一天好
轉，外表也日漸年輕了起來，最後甚至漸漸變回到新生嬰兒的
狀態。這種顛覆人類生長順序的型態，不是科學邏輯上可以解
釋的，完全符合審美型態中「怪誕」類型的表現。整部影片的
怪誕美感，也在影像和文字的互釋或互補的唯心辯證中演示著。
　　如果說優美是前景與背景的和諧，崇高是背景壓倒前景，
滑稽是前景掩蓋背景，那麼在這幾種審美形態中，前景與背景、
感性外觀與理性內涵、內容與形式，總的來說還處在一種比較
切近的關聯之中。然而，在荒誕這種型態中，前景赤裸裸地呈
現在人們面前，而背景或內涵則退到深遠處，二者之間距離很
遠。正因為這樣，人們對於怪誕，往往不能在直觀中直接把握

它的意蘊（深層背景），而要借助理性思索。（葉朗，2000：85）《班傑明的奇幻旅程》所給人的怪誕感，正有這個特色，要觀眾認真去思考「有一天當真人倒長大了，要如何去面對許多荒謬的處境」！

第四節　後現代學派的語言遊戲特徵

一、諧擬

　　諧擬（又稱諧摹〔Burlesque〕）是指凡具有喜劇效果，把人物情節誇張扭曲，插科打諢，造成某種程度的詼諧幽默。早期諧擬多出現於戲劇演出，最早從希臘戲劇家亞里斯多芬尼斯（Aristophanes）到英國伊莉莎白時代的莎士比亞（William Shakespeare，如《仲夏夜之夢》），屢見不鮮，極具特色。後來發展成詩與小說中的諷刺文學，用來摩擬一些嚴肅主題、習俗、經典人物或作品，加以嘲弄取笑。因此，諧擬的特徵是主題與風格背道而馳，內容是人生哲理，手法卻談笑用兵，插科打諢，荒謬絕倫。（張錯，2005：38）所以在諧擬的戲劇或敘事中，觀眾與作者擁有全知，對故事全局瞭如指掌，而劇中人物或半知、或不知，這種認知上的落差便造成了「戲劇性反諷」的效果（張錯，2005：76）；並造成作品格調的「升格」與「降格」兩種情況。「升格」是指劇中人物的品格操守在情節編排下，從原本卑下晉升到高尚。如《黑色追緝令》中被黑社會老大命令討回贓

物的小弟朱斯，當他要開槍殺人時，用一種正氣凜然的口吻唸出這麼一段話：

> 〈以西節書〉二十五章十七節，正義之路被暴虐之惡人包圍，以慈悲與善意為名引導弱者，通過黑暗之谷的人有福了，因為他照應同伴尋回迷途羔羊，那些膽敢殘害荼毒我同伴之人，我將向他們大施報復，到時，他們就知道，我是耶和華。

　　從朱斯的口吻和言論當中，原本一個黑社會分子霎時「升格」為正義勇士的面貌，給人一種行俠仗義的錯覺；但仔細想想，那一箱贓物原本就不是朱斯與其老大所該擁有的，是導演對道貌岸然的一種反諷手法。相反的，「降格」則從高尚被貶低為卑下的情況。如《黑澤明的夢》中的〈隧道〉一幕，描述一位從戰場中存活下來的指揮官被一隻兇猛的狗追趕而進入隧道，通過隧道後，一位從前跟著指揮官上戰場而亡的士兵也跟著從隧道走了出來，哭喪著臉問指揮官自己是否真的已經死亡，經指揮官不斷安撫下才從隧道離開；但接著從隧道跑出來一大群不知道自己已死亡的士兵，指揮官不禁悲痛的對著士兵們說：

> 聽著！我了解你們的感受，但是第三小隊已經全數陣亡了，你們都在戰場上陣亡了！我很抱歉，我沒死，我活了下來，我無顏面對你們，我派你們上戰場送死，這都

是我的錯。我當然可以將一切歸咎於這場愚蠢的戰爭，
但我不能這麼做，我的莽撞、輕率不可原諒；不過我也
被敵人俘虜了，在戰俘營裡過著生不如死的日子，現在
當我注視各位時，我感受到相同的苦楚。我知道各位吃
的苦、受的折磨絕對比我多，但是老實說，我真想跟各
位一塊兒死，相信我，我寧願一死；各位的悲苦我感同
身受，他們說各位為國捐軀，但你們卻死的毫無尊嚴，
不過你們這樣重返陽間於事無補，求求你們，回去吧！
回去安息。

　　從這指揮官這一長串的言語中，雖然我們看到、聽到的都
是指揮官多麼悲痛和無奈，要不是逼不得已，否則就會和他們
一同存亡；但實際上卻是用來諷刺應該要有著高尚操守的「指
揮官」不願對自己錯誤負責而貪生怕死的指控，連送走一大群
士兵後，惡犬都看不下的對他狂吠。所以《黑澤明的夢》中的
〈隧道〉一幕是對「指揮官」英雄式反諷的降格表現手法。而
這也跟前者一樣，整部影片的諧擬美感，就在影像和文字的互
斥的類唯心辯證中表露著。

二、拼貼

　　拼貼（又稱拼裝、拼湊），主要是後現代為了解構前現代的
完整性而產生的美感類型。是指對於先前沒有關聯的表意客體
進行重新整理與並置，並藉此在新的脈絡中產生新的意義。拼

裝涉及一個再表意（re-signification）的過程，藉著這個過程，已建立好意義的文化符號被重新組織進新的意義符碼中。也就是那些已經承載著深沉象徵意義的客體，放置在新環境中而與其他的人工製品產生關聯，進而重新賦予意義。舉例來說，1970年代期間，靴子、吊帶和短髮都被解讀成一種風格的象徵性拼裝，這種拼裝傳達了勞動階級陽剛性的剛毅特質。（Chris Barker，2007：32～33）

結構主義人類學家李維史陀（Claude Lévi-Strauss）用這個詞和相關的「修補匠」（bricoleur），來描述所謂「原始」社會神話思想的性質。李維史陀認為，神話敘事是從既有文化裡現成故事、敘事殘跡及其他可利用的斷簡殘篇，以「一種知性拼湊」組合而成。同樣受結構主義分析模型影響的語言學家吉涅特（Gérard Genette），延續李維史陀的看法，提出了「修補匠」和「工程師」的區分：工程師運用適當的工具及設計的零件來工作；修補匠則是「湊合著做」，把手邊剩餘物資、拆下和借來的東西湊在一起，組合出新的整體。另一方面，拼湊也常和「蒙太奇」混用，描述二十世紀早期前衛運動在藝術與電影上的藝術組合風格。雖然目前這個用法具有這種涵義，但它的運用已不侷限於藝術了。（布魯克〔Peter Brooker〕，2003：33～34）

如《黑澤明的夢》是由〈雨中陽光〉、〈桃樹園〉、〈暴風雪〉、〈隧道〉、〈烏鴉〉〈赤富士〉、〈垂淚的魔鬼〉和〈水車村〉八個不相關的夢境所組成，而這些夢境所主要表達的訴求不外乎是提醒人類重視地球環境生態關懷的永續問題；《暗戀桃花源》中，在同一個舞臺上同時存在兩個劇團〈暗戀〉與〈桃花源〉

彩排，不論劇情的時代、表現方式或肢體動作都迥然不同，但
這樣看似突兀又不相干的兩場戲劇組合都傳達出「如果只是一
直念舊著過往而不願珍惜現況，最終都會是一場空」的共同的
主旨；改編自康寧漢（Michael Cunningham）的同名小說《時時
刻刻》，藉由三個不同時代女人的片段，分別對《達洛維夫人》
一書的創作、閱讀和實踐有著相似的生活態度，並散發出濃厚
的生命課題。就這三部電影來說，都由原本無關聯的片段經拼
裝且涉及一個再表意過程，引出後現代「拼貼」的美感，並帶
給觀眾有別於前現代完整性的思維模式。顯然這些影片整體的
拼貼美感，也在它們影像和文字的互斥的類唯物辯證中顯現著。

相關研究成果的應用途徑

第一節　在語文閱讀教學結合電影以提升成效上應用

　　電影是文學作品的一環，不論是口說語言或文字語言，都包含在「語文」的概念存在。語文是語言和文章的簡稱。而語言是指口說語和書面語，但結構語言學另指口說語和書面語（合稱為言語）相對的抽象的存在體；文章是指書面寫成的語言成品，包括文學作品和非文學作品（如哲學作品、科學作品等）。二者的關係，可以用簡圖表示（周慶華，2004a：1）：

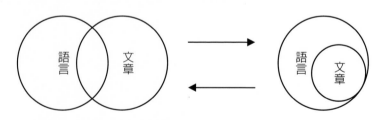

圖 7-1-1　語言與文章關係圖（資料來源：周慶華，2004a）

　　左圖中重疊的部分，就是書面語（也就是語言涵蓋書面語，而文章本身就是書面語）；但文章所以不為語言所全部涵蓋，是因為結構文章的書面語是一完整的作品（有特定的思想觀念和表達技巧在裡頭運作），而一般所說的書面語僅是一可供分析的字詞或語句單位。如果不這樣區分，那麼文章就當為語言所涵蓋，彼此轉為相包蘊或相隸屬的關係，圖示就變成右邊的形態。（周慶華，2004a：2）

　　電影具備「聲、光、影、音」的條件，相較於一般傳統口語或書面式的教學上更能引起觀眾的興趣，畢竟電影是人類夢想的天堂，精神按摩的最佳媒介，各國文化的精緻窗口。藉由電影，可以一窺世界萬花筒的富麗繽紛，親見人性大觀園的曲徑通幽，欣賞影像藝術的虛擬實現與驚人創意。尤其對現今莘莘學子而言，電影魅力四射，所向披靡；聲光刺激，難以抗拒。運用電影媒體教學，眉睫之前，風雲舒卷；悄焉動容，視通萬里；實為極佳的「情境教學」。另外，透過字幕中英對照的方式呈現，可以在含英咀華之餘，兼學英文，讓影片教學不再只是過目即忘的娛樂，也讓學習英文不再只是單調的文法與句型；進而在經典電影的珠璣警句中，讓娛樂性與深刻性連線，英語的工具性與文化性接軌，形成豐富的閱讀之旅。此外，藉由電影中精采佳句的提出，可以讓看過電影的觀眾，再三回味；也可以讓未看過的，激發一窺全貌的興趣。當然教師運用電影教學，不宜無限上綱，照單全收；必須寓教於樂，有所選擇。以英美電影為例，煙海浩瀚，玉石俱呈。身兼「靈魂工程師」的教師，宜帶領莘莘學子，由「下半身思考」（暴力、色情）導向

「上半身思考」（法理、情義）；由「人心唯危」走向「道心唯微」。同時，藉由名言佳句的激發，搭配閱讀，帶領青年學子由欣賞至深究電影小說、劇本；培養電影創作人才，讓電影藝術能開花結果，則是電影教育應努力的方向。（張春榮、顏荷郁，2005：2～3）一直以來，教化主要以「口傳」和「書面」的方式呈現在生活中，讓人們在增添生活趣味的同時，也能從中有所啟發和成長。不過自從科技進步，傳播媒體發達，教化的方式從最早的口耳相傳、書面形式和表演藝術（戲劇）進步到聲音的傳播（廣播），甚至到結合聲音和影像的電影，讓傳統的民間文學得以用更多元的方式普及生活，滿足大眾的需求。當原始的故事透過劇作家編寫成電影腳本，把文字（電影字幕）、影像（場景、演員表情和動作）聲音（演員臺詞、音效）同時呈現在觀眾眼前時，讓故事更加撼動人心，觀眾深深被電影情節所感動，接著容易認同演員所代言的劇中角色性格，進一步欣賞或仿效角色行為。因此，電影除了本身具備娛樂功能外，也具有影響和改變社會的教化功能。（陳美伶，2011：56～58）換句話說，電影不僅僅可以給予觀眾語言技能上的助益外，進階還能在情意或認知上有所啟發，但須以「適性」為融入教學當作前提。

　　倘若將電影應用在語文閱讀教學中，不外乎是因為電影的「影像、聲音、動作、劇情」四大特性，而具備了學習的價值。「聽、說、讀、寫」是語文閱讀教學中的四大要素；一定要先了解葫蘆裡到底賣什麼藥後，才有辦法經由思考，而電影的特性正是幫助我們快速進入內容情境，達到流暢表達出菁華所

在，甚至進階到寫作階段。而寫作教學有它的重要性，在使它變成一種可行性前，理當還要有一些觀念的形塑作為它的理論基礎。這首先是從寫作到相關教學的認知發展。雖然從寫作到相關教學的認知發展並沒有一定的方向，但總得關聯下列幾個方面：第一是有關寫作的部分。寫作可以比擬工廠的系統化生產（周慶華，2008b：112～113）：

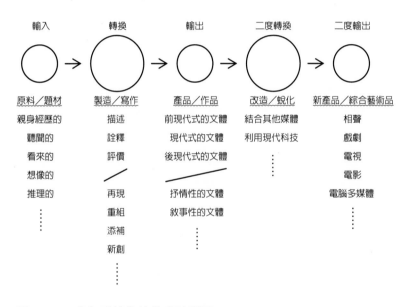

圖 7-1-2　寫作系統化的生產流程圖（資料來源：周慶華，2004c：5）

　　當中的二度轉換是寫作「別為展現生機」的好辦法；倘若轉換成功了，那麼很可能會回饋給相關的寫作而刺激另一波的「創新之旅」（當然也有不經過二度轉換而直接創作綜合藝術品的；這也一樣有反過來助益相關寫作的尋求突破之道的可能

性）。因此，這個架構就同時可以提供實際寫作的人以及從事寫作教學的人的自我評估和引人趨向的參考依據。（周慶華，2004c：4～5）

倘若將電影融入語文經驗加以分類，可分為「知識」性經驗、「規範」性經驗和「審美」性經驗三大範疇：「知識取向」是從理性為出發點，以「求真」為目的。當人的意識開始作用，就形成了客觀知識的世界，就是意識經驗的世界，也就是物質和能量的世界。（周慶華，2000：147）教學者的工作在於從語文成品中找到依據，還有從事物的邏輯架構中找到其中的意義。當中又可再區分出「抒情／敘事／說理等文體類型」、「高度抽象／中度抽象／低度抽象等抽象類型」、「人文學科／社會學科／自然學科等學科類型」、「前現代／現代／後現代等學派類型」和「創造觀型文化／氣化觀型文化／緣起觀型文化等文化類型」等認知次類型。（周慶華，2007：108）而語文成品是透過描述、詮釋和評價以及其衍生或分化的再現、重組、添補和創新手段，以隱藏或顯露的方式和接受者對話，進而直接或間接參與了「推移變遷」和「改造修飾」世界的行列。（周慶華，2001b：29～33）「規範取向」所對應的語文經驗是從倫理、道德和宗教的立場出發，找出語文成品有助於教化的成分或質素，進一步印證語文的社會學觀念，能夠約束社會成員的思想並能維繫社會存在的形式。（周慶華，2007：201）這也是為什麼電影是經常被當作生命教育課程教材的原因之一。「審美取向」是人人永遠不斷的需求，滿足人的情緒的安撫、紓解、甚至有激勵作用，一個作家是把美感隱寓在喜怒哀樂的意象中，用語言

或其他記號來表達；而欣賞者是從諸多的記號中用心還原喜怒哀樂的意象，在此同時也享受、品味著還原意象的美感。（王夢鷗，1976：249～251）所以觀眾會對將原本存放在心中的情感轉移到其他人、事、物身上而產生「移情作用」（transference）。男性與女性在觀賞張藝謀導演的《大紅燈籠高高掛》時，可能產生不同的情緒。因為雙方的成長經驗歷程不同；而老一輩的女性與年輕一代的女性也可能有不同的詮釋，對於曾受過不平等對待，煎熬過的女性而言，可能特別認同劇中三姨太或四姨太的角色，而在觀賞中回憶過往，將電影與過去的經驗連結，而將過種種的不平，塵封在記憶裡厚厚的壓抑與不滿轉移到影片中四位太太的遭遇上，而跟著他們同喜同悲。（樊明德，2004：28～29）

　　總括來說，語文和電影都具有綜合性的特質。所謂的綜合性，是說它們不像其他學科只有一種專屬領域。如歷史只講與歷史事件有關的課程；地理談與地理相關的學問；美術則是藝術的表現技巧。而語文要教識字閱讀，同時要講解課文，把文字與思想、文化、政治、歷史、地理、感情結合在一起。它的內涵豐富，可能包括歷史、地理、自然科學等知識（羅秋昭，2009：30），應用的面向也呈現多元化趨勢。

　　至於電影，除了它所包含的內容可以跟語文匹敵以外，還多了影像、燈光、音效、服裝、道具和演員演技等多媒體而為一綜合藝術體，可以藉為跟語文閱讀教學（連及寫作教學）相輔相成而提升成效。尤其是一向少被討論的電影影像和文字（字幕）的多重關係而經由本研究的揭發後，更可以將它應用在語

文閱讀教學上，讓學習者多具一隻眼，既能熟知語文在電影中
被運用的情況，又能從電影中的語文運用回過來多方了解語文
複雜的內涵和指涉現象。換句話說，電影影像和文字的關係一
經確立後，就可以開啟學習者理解語文和運用語文的新視野，
以致將本研究成果應用在語文閱讀教學上不啻是適得其所且能
顯現可預期的特殊成效。

第二節　在電影編導教學以添入新變數上應用

　　最近這幾年的電影拍攝，為了符合觀眾口味，電影內容越
來越個人化及生活化趨向，倘若是為了票房著想而這麼做也不
讓人意外。劉森堯在《電影生活》是這樣敘述的：

> 所謂的現代電影，就我個人看來，指的應該是 20 世紀 70
> 年代之間的電影，仔細看看，仔細想想，畢竟有某些是
> 前面一帶所看不到的。1957 年楚浮曾經說過：「未來的電
> 影將更個人化，像寫小說，也是個人的日記告白。」……
> 的確，生活化也是現代電影的另一個特質，艾立盧默的
> 《下午之戀》就是一部很生活化的電影，他會在刻畫兩
> 性情感的衝突之中，置入許多生活化的東西。比如他鋪
> 敘男主角日常的起居生活，上下班生活，然後再慢慢帶
> 入很含蓄的戲劇性高潮，讓你覺得劇中人物的世界也正
> 是你的世界……生活化的東西把電影觀眾的情感距離拉
> 近了，生活化──就電影而言，我認為那是個好現象，至

少觀眾藉此參與進去了。(劉森堯，1990：185～186)

美國就好萊塢世界解體之後，個人化電影越來越流行，電影不再是浮面娛情的東西，他慢慢滲透入人的平凡情感之中，大家互相交融在一起。即使像《教父》那樣的大眾化電影，我們也可以看到柯波拉的許多個人情感的東西，他對美國移民社會逐漸遞嬗變遷的精闢看法，統統濃縮在兩集的《教父》之中了。另外呈現出來的，不只是一個大家族的衰落故事，這之間牽涉到的，又是悲劇性的人際關係和人生情境……時代變遷得迅速，科技發達得離譜，人類的精神層面並沒有因此而得到更多的幸福；反而相反，現代的許多電影有意無意透露這種科技文明底下的精神危機，人類情感的疏離隔閡，人類自我的追尋，精神自由的追求……都成了現代電影的題材，無形中，小說和詩之外，電影也呈現了存在主義的精神。(同上，186～187)

　　個人化與生活化的電影並沒有什麼不好，因為這樣才更能貼近觀賞者的生活，也較易引起共鳴，取材也來自生活周遭，所以在被理解程度上自然也就較高。(王文正，2011：260)但是如果過於偏向某種風格而無法創新，實為可惜。舉例來說，臺灣最近幾年的電影市場在《海角七號》與《艋舺》票房熱賣過後，不難發現隨後的電影都環繞在臺語、髒話、流氓和固定經典臺詞等臺灣印象的共同元素。倘若是特色或風格會是件好事，但如果只是一味的死守或抄襲模仿，不免會失去電影本身

獨特的創新靈魂，甚至有時太過刻意表現特定元素反而顯得有些突兀，都是一樣的東西觀眾是不是會吃膩？

　　身為臺灣國民一分子的我，當然期許國片能永續生存，但又害怕這波風潮如同 20 世紀 80 年代的臺灣新電影時期般曇花一現。路況在〈影像之後──臺灣電影啟示錄〉一文中，便點明出當時臺灣新電影的存亡原因：

> 數年前臺灣新電影的崛起，尤其是侯孝賢的寫實主義，則使得「動作──影像」的型態產生了根本的轉化。「動作」的展現不再是蒙太奇剪接的動作敘事過程，而是固定在某個「長鏡」或「景深」的框架中，成為靜態的抒情之姿；「動作」不再是情節發展的線索，而轉為一種散文化的情境「指標」。就電影作為一種「藝術而言」，這在當時是非常可喜的突破超越，但就電影作為一種「工業」而言，國片則已在新電影的變化中，不知不覺地走上絕路。以今日的後見之明來看，新電影的最大後遺症就是導演個人的「作者論」風格逐步抹銷了電影原有的明星色彩。時至今日，竟然演變成臺灣電影沒有明星的尷尬局面。電影畢竟是一種「明星工業」，沒有明星，當然要淪為奄奄一息的「夕陽工業」。（路況，1994：202～203）

　　畢竟電影是一種藝術，一種具藝術性的表演。它也是一種美學的、詩的、或音樂的語言──有其文法及風格；它又是一種形象化的書寫、一種對現實的關照、一種溝通思想、傳達觀念

和表現情感的工具。它像其他形式的語言（文學、戲劇等）一
像博大，設計精密，有其特性。「寫」一部影片，勢必將一組視
覺材料加以組織，形成一個美學的、客觀或主觀的、詩意的視
界。所以電影工作者應向觀眾呈現其個人獨特的世界觀。（G.
Betton，2006：1～2）電影編導在創作前就要考慮到文化差異下
所衍生的各個層面問題。雖然能保有自己固有的文化而發展得
更加系統化、完整化也並非壞事，但因為電影具「教化」的功
能，且全球化的當下，電影互相交流是一個普遍現象。倘若沒
顧及其他文化背景的觀眾對電影內容的理解與接受度，反而失
去「教化」的重要意義了。換句話說，合格的編導，只會以單
一的態度看待腳本，浪漫、暴力，不然就是耀武揚威；優秀的
導演的敘事也更複雜、層次更豐富；而偉大的導演會把故事轉
為令人驚奇、帶來天啟的主題，各種選擇都有可能，只有導演
的野心才能提升觀眾的經驗。（丹席格爾〔Ken Dancyger〕，
2007：27）

　　相較於電影編導的個人影像塑造，另一個重要層面是內在，
也就是所謂的內涵問題。亙古以來，不管任何藝術作品，真正
的核心所在，就是內涵兩字。電影也不例外，影像的表面只是
外在一個外在形式，而一部電影的真正靈魂卻是它的內涵。所
謂內涵，指的就是藝術家的個人意念、情感和性格，以及經由
這些要素所表現出來的一種基本的、普遍性的真理。電影在這
個層面裡頭，編演以一種情感的以及意識形態的深度和真理創
造一個他理念中的藝術總體。（史蒂芬遜〔Ralph Stepheson〕，

1990：311）而電影內涵的核心價值無非是「人道主義」的相關
課題：

> 人道主義精神有關的重要主題是生死糾葛的問題。其
> 實，生與死本來就是文學藝術一貫以來經常在探討的一
> 個大主題，小說如此，電影也不例外。生死糾葛的問題
> 講到極致時，常常是離不開人道主義，到最後不外是深
> 入闡揚生之尊嚴與死之認命。但追求生之尊嚴必然涉及
> 與生存理性有關的道德勇氣和贖罪問題，繼之而來的必
> 然是對死亡的勇敢認命，這樣的藝術主題在小說中屢見
> 不鮮……電影在處理這樣的主題時往往是見仁見智，可
> 以經由許多不同的角度去刻畫描寫……親情、友情和愛
> 情也是人道主義者熱衷探討的一個藝術主題，這三種感
> 情乃是人類天性中最基本的情緒表現，講得唯妙唯肖而
> 情理皆得時，就是人道主義了……此外，人道主義的精
> 神應該是取決於作者自身對所處理的人事境遇的觀照態
> 度，這種觀照態度必須是親切的關懷和本乎性情的憐憫
> 同情，偉大的人道主義胸懷應當如是。（劉森堯，1990：
> 199～224）

　　電影可以反映真實社會、紀錄人生百態，見證歷史變遷。
較諸文字記載，電影更貼近一個時代的真實面貌，捕捉一個時
空的精神文明。以電影來說，我們主張它能具有彰顯珍惜大地、
尊重生命和關懷弱勢的觀點，但我們不能要求所有電影工作者

都是參與社會正義活動的尖兵。然而，如果他們的作品透露了
公益的、土地的、社區的以及保育的資訊和價值，觀眾一定會
對這些電影工作者有所肯定。（劉立行，2005：183～191）所以
倘若一部電影可以「跨文化」的表達出目前世界當下所面臨的
重要課題時，勢必能夠對觀眾的思維有所改觀，並簡易的達到
潛移默化的效果，致使不論身在何處的人類，開始對自己腳下
的每一塊土地有所關懷和貢獻。

　　在這種情況下，有關電影的整體設計所顯現於影像和文字
關係的營造部分，就佔有著「統籌」或「主導」的角色，不論
是定格影像和文字的互證或互釋或互補或互斥的關係，還是流
動影像和文字間的唯物辯證或唯心辯證或相互制約辯證的關
係，或是影像和文字關係的系統差異和學派差異，都會在電影
編導的設定中有意無意的予以安置布列，以便能彰顯整部電影
的格調和審美特性。但比較可惜的是，相關電影學的論著卻很
少在這方面著墨，彷彿它的問題性是不存在的。如今經過本研
究的一番探討整建，足見一整體的面貌而可以為相關電影編導
教學添入新變數，促使它能夠額外重視這個區塊而知所應變或
提升成效。

第三節　在電影交流教學以擴大視野上應用

　　一部電影上映前，各電影公司總是無所不用其極的砸大
錢，在各大廣告或通路上不斷宣傳，以期許帶動電影票房的熱
賣。就這樣手法的短期效應來看，似乎可以立刻達到標竿見影

的效果；但就長期來看，它卻只不過是吸引到那些原本就熱愛電影的觀眾繼續花錢消費，反而忽略了要開拓更多有機會對電影改觀並願意掏錢進戲院的族群。

舉列來說，最近這幾年來政府與民間不斷努力推動一系列的國片影像教育扎根相關計畫：

> 由行政院新聞局主辦、中映電影公司承辦的「國片影像教育扎根計畫」，以將電影作為提升各級學校教師、青年學子影像賞析與媒體識讀能力養成的重要媒介，並以培養年輕國片觀影人口為目標。每年精選當年度形式、風格具有獨特表現與富含人文議題的臺灣電影，將豐富的影像教育學習內容帶進校園，讓學生與教育工作者有機會藉此擴大美學視野，感受國片影像藝術的傑出創意。並架設網站提供電影知識資料庫、影像教學服務等內容；2011 年更增設「影人開講」影音專區，將各場次活動精采講演內容公開分享，並舉辦「電影原創故事接龍」、「電影咖來過招」等徵文及贈獎活動，邀請青年學子共同體驗與感受影像世界的多元創意。這樣從一個從教育扎根、文化推廣、觀眾參與等角度思考發聲，一個親近臺灣電影的另類資源平臺。（國片影像教育資源網，2012）

以往電影都是以創作者為導向的媒體，觀眾很少有機會和編導的思維有所交流。除了好萊塢電影外，世界各地的電影也

大多以導演的特殊風格與個人手法為尊崇的重點。然而，這些電影有些尚能成功地把自己所要表達的人生觀傳播出去而與觀眾分享，有些則晦澀難解、孤芳自賞。（劉立行，2005：192）透過這類的座談會或研習營，可望深入臺灣各個角落，讓導演、影評或電影相關專業人員能夠直接了解觀眾的想法，也讓學生能有更進一步的機會和電影工作者交流互動，並培養新一代的青年學子對於影像的欣賞能力或對傳統「國片印象」的改觀，不外乎也希望好不容易有起色的國片市場能夠永續發展。倘若在沒有政府或財團金援下，電影相關專業人員也應該可以主動出擊進入校園和學生互動。以現在大專院校來說，其實不乏為了提升學生電影人文素養所開設的相關課程或自組性社團，可以讓編導們發揮所長的暢談電影藝術。

　　另外，電影導演主動參與「國際影展」就是一種文化交流。國片參展與其說對個人是榮耀，對國家是國際傳播，對片商是市場行銷，不如說對電影本身是一種文化交流。政府對參加國際影展的個人與團體均有相關補助規定，入圍或得獎也核發獎金。然而，這些實質的金錢對「文化交流」的意義仍是不夠的。例如每年國際處選派到國外的優良影視作品，在國外以「被動接受借閱」的居多。政府或片商是否能夠聯合主動積極在海外辦理影展？海峽兩岸的電影交流，是等待以大陸市場的開放心態，還是以增進兩岸彼此了解的態度去辦理文化交流？這都對「電影文化」認識的態度不一樣，所施行的作為可能也就大不相同。（劉立行，2005：184）也唯有這樣透過電影交流的途徑，才能擴大電影工作者間的新視野。

　　只不過這裡面存在一個根本性的難題，就是電影所屬文化系統（兼及學派）的差異，使得不同文化系統電影的交流出現「理解障礙」而無法深入人心，最後又如船過水無痕般的被歷史淹沒。因此，透過本研究可以知道異系統（或異學派）電影的內外交流，還有甚多「觀念」要突破；而其中涉及影像和文字的關係的認知更屬迫切。可見有關的電影交流教學，不妨以本研究的成果作為對照系擴大視野，庶幾可望上述的電影交流想望能真正的實現。

第八章

結論

第一節　理論建構的要點回顧

　　隨著時代的進步，電影成為現代人類休閒娛樂不可或缺的一環。熱愛電影的人越來越多，相關論文的研究領域也極為觀廣，卻發現在「電影影像與文字字幕」這樣重要的相關研究一直鮮少有人深入探討，不知是研究人員忽略了這一區塊或者不願意處理這樣複雜的問題，勢必將造成往後缺乏一套相關的完整理論可供社會大眾依尋或參考。基於這樣的原因和我自己本身對電影的濃厚興趣下，致力將「電影影像與文字的關係」的所有可能概念或模式建立出來，以解決目前相關研究不足的窘境。

　　在第一章緒論部分，清楚點出本研究採用理論建構的方式來對「電影影像與文字的關係探討」，內文先對電影字幕的發展粗略介紹後，將研究目的、方法、範圍和限制都一併交代清楚。其中研究目的不外乎是冀望能對尚未有人研究的「電影影像與

文字字幕」發展出一套創新的理論體系，作為認知電影的依據，並藉由研究後成果回饋於語文閱讀教學、電影編導教學和電影交流教學三大領域；研究方法則有將能力所及蒐集到關於電影影像和文字的相關文獻資料加以整理分析和批判的「現象主義方法」、探討本研究電影影像與文字多重和辯證等關係的「詮釋學方法」、處理電影影像與文字關係的系統差異問題的「文化學方法」、將電影中前現代、現代到後現代底下的七種美感類型加以探討的「美學方法」以及最後提出相關研究成果的應用途徑達到改善社會情境的方案的「社會學方法」；研究範圍是挑選出我認知所及的主要影片，就系統和學派的差異大致分類後，再視需要來額外增添；研究限制則有二點：（一）在自身認知及能力有限下無法對系統與學派其內部次系統與次學派差異處理；（二）礙於我目前的身分和處境只能單純進行理論建構，沒能涉及到實證探索的部分，所以無法將研究成果進行自我檢證，以致在成果應用上只能規模相關的應用途徑而還沒有機會檢視具體的成效。

　　第二章文獻探討部分，發現在「電影字幕」方面以字幕翻譯策略與現象的研究最多，且字幕的相關研究未能和電影影像有所連結。研究的方向也都僅止於文化面向為主，並無法將世界三大文化系統完整的考慮進去，導致研究結果大同小異，只差在選擇的文本不同罷了；而在「電影影像與文字（字幕）」方面的相關研究也實在少的可憐，好不容易找到的研究文獻，其所指的文字（語言）都是以影像中所傳達的訊息語言為主，與

我研究方向的「電影文字（字幕）」不大相關。就內容來看，則著重在文本與電影的比較。

　　第三章電影影像與文字定格的多重關係部分，先將影像的「定格」界定在「同一地點與時間點上的相同話題或對話」中，再就定格影像與文字的互證、互釋、互補和互斥四種關係用影像舉例論述。「互證」以電影《羅生門》中，樵夫、強盜和武士妻等人的主要供詞中，影像與文字交疊情況進行分析，並發現許多電影角色回憶式的故事倒敘法就是種互證的表現；「互釋」則以《春去春又來》與《那山那人那狗》為例，並分析出其中含有語言學的符號和修辭學中的象徵概念；「互補」則以《暗戀桃花源》中的〈暗戀〉與〈桃花源〉這兩齣戲劇為例，兩齣戲劇看似分別為獨立的個體，雖然表面上好像一直互相干擾，但仔細觀察發現彼此臺詞互相順勢接上，造成互相補充、互相指涉的作用，並傳達出共同題旨。另外，聲音和影像互相說明的紀錄片也是種互補的表現模式。最後「互斥」以中國禪宗始祖《達摩祖師傳》為例，發現當中影像與對話間有多處與緣起觀的逆緣起觀念矛盾而製造奇特的互斥效果。

　　第四章電影影像與文字流動的辯證關係部分，先把有別於第三章影像與文字定格的「影像與文字流動」界定為定格影像與定格影像間的情節互相影響，擴大至兩種情節（含）以上，符合電影時間、場景不斷流轉的特性，接著將流動影像與文字的「唯物辯證」、「唯心辯證」和「互相制約辯證」三大模式分別用圖表和文字界定清楚，並舉例各自在電影的體現的地方：唯物辯證以《那山那人那狗》中的父子在漫長的郵路中，兩人

不斷爭執與磨合，到最終兩人情感的相互認同境界為例；唯心辯證則以《蝴蝶》中一老一少的老伯和少女為例，兩人經由尋蝶的過程，雖然彼此間情感變化不大，但卻不斷領悟到人生的真理；最後相互制約辯證用《送信到哥本哈根》中的大衛為例，因為長期在勞改營看到負面的人性，導致這一趟返家之旅讓他戰戰兢兢，每一種外在環境，都會影響他內心對於人性的看法和行為，直到遇到不斷真心開導他的蘇菲後，才讓被過去的陰影給制約住的大衛，開始願意接受外在的幫助。

　　第五章電影影像與文字關係的系統差異部分，將文化類型以世界三大文化系統劃分成：創造觀型文化、氣化觀型文化、緣起觀型文化。每個系統下又分別有五個次系統，由上到下分別為終極信仰、觀念系統、規範系統、表現系統、行動系統。在此章分別挑選《海上鋼琴師》、《那山那人那狗》、《小活佛》三部代表不同世界觀的影片來分析創造觀型文化系統的馳騁想像力特徵、氣化觀型文化系統的內感外應特徵、緣起觀型文化系統的逆緣起解脫特徵，並輔以五個文化次系統圖來加強論點。

　　第六章電影影像與文字關係的學派差異部分，使用美學方法去分析前現代的模象美、現代造象美到後現代的語言遊戲美內七大美感類型優美、崇高、悲壯、滑稽、怪誕、諧擬、拼貼的特徵與差異，並從中發現多部不同美感的電影和定格影像與文字的互證、互釋、互補、互斥模式或流動影像與文字的唯物辯證、唯心辯證、相互制約辯證有交錯或重疊的情形發生。

　　另外，在第五章、第六章的系統和學派差異分析部分，因須以整部電影影像流動的大方向去判定，所以比較無法如同第

三章、第四章去逐一列舉字幕作說明。換句話說，系統差異和學派差異是整體性的，不便從個別影像和文字的關係去強為指實論說。

　　第七章相關研究成果的應用途徑部分，則是將研究成果帶入語文閱讀教學、電影編導教學、電影交流教學三大領域。倘若以電影作為語文閱讀教學是最佳的情境教學和語文學習工具，幫助我們了解異國化文化、欣賞影像藝術、生命教育啟發和語文能力增強，這是因為電影和語文都具有綜合性的特質，導致應用面向也呈現多元化。所以電影影像和文字字幕的關係一經確立後，就可開啟學習者理解語文和運用語文的新視野；再者會在電影編導的設定中有意無意的予以安置布列，彰顯出整部電影的格調和審美特性；最終突破文化系統（兼及學派）的差異，使得不同文化電影的交流更為順暢，並經由本研究成果的對照擴大視野。

　　最後，就本研究建構而成的電影影像與文字的關係的理論成果，以下圖表示：

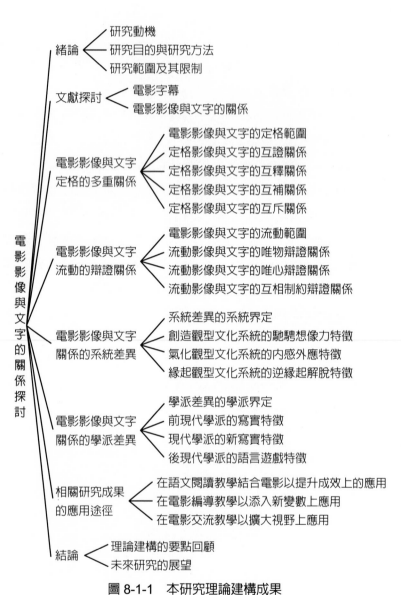

圖 8-1-1　本研究理論建構成果

第二節　未來研究的展望

　　本研究是以電影影像與文字的關係作為研究主題。就其相關研究文獻來說，我已盡最大努力去尋找卻還是未能見著，致使無法有相關實證研究或清晰論述讓我的理論建構結果更有立足點；但也因為如此，使此研究可以作為電影影像與文字的關係探討的先例，開創出一種全新的觀點，並期許能帶動更多研究者投入相關研究，畢竟還有很多面向值得大家去深入探討。

　　在影片挑選方面，或許每一部電影不完全都是大眾所推崇或耳熟能詳的經典作品，而是以我個人認知和能力所及的範圍從中選出近二十部去逐一瀏覽分析，尤其在第三章與第四章部分，礙於每一部電影都必須花很多時間、次數去仔細分析影片的每一個畫面和對話，並逐一擷取字幕出來，所以無法在影片分析的數量有所增加；而反觀第五章與第六章的影像分析的數量部分確實還有增加的空間存在。

　　在論述的過程中，陸續發現即使同一部電影的定格多重關係或流動的辯證關係中，會和系統與學派差異有所交錯或重疊，但其彼此的內部關係並非本研究所主要處理的面向，以致無法一一從頭去詳細分門別類的整理和論述，盼望日後自己有餘力或其他對「電影影像與文字（字幕）」的研究有興趣的人，能在這部分建構出一套更詳盡的理論架構。

　　在電影的分析解讀上，或許我個人的見解或觀點並不是最理想、最合宜的，但我已盡力了，倘若未來有對電影影像與文

字字幕的認知更加透徹的研究者願意加入，相信會對後續研究者或教學者或電影工作者有所助益。另外，因本研究純粹為理論建構，還缺乏實務研究的佐證，倘若未來願意對電影影像與文字的關係探討的研究者能夠有對象可以進行施測，勢必可以讓研究結果的價值更為提升。

　　最後，提出本研究過程未額外深入處理的部分，一併作為未來展望。如下圖所示：

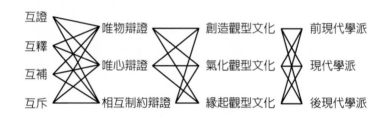

圖 8-2-1　電影影像與文字關係的內部關係圖

　　其實氣化觀型文化和緣起觀型文化中的電影影像與文字，原無發展出現代學派和後現代學派的關係特徵，但它們連電影在內都一起仿效了，所以不免也會跨向這兩種學派（即使現代尚未強見，將來也可能出現，所以為它們預作保留），而都可以持續觀察以見電影可能的變遷。

參考文獻

一、影片

多納托爾（Giuseppe Tornatore）導演（2005），《海上鋼琴師》，臺北：中藝。

吳宇森導演（1981），《滑稽時代》，香港。

貝托魯奇（Bernardo Bertolucci）導演（1993），《小活佛》，臺北：巨圖。

何蔚庭導演（2010），《臺北星期天》，臺北：穀得。

阿米爾罕（Amir Khan）導演（2009），《心中的小星星》，臺北：嘉勳。

芬奇（David Fincher）導演（2009），《班傑明的奇幻旅程》，臺北：威翰。

金基德導演（2004），《春去春又來》，臺北：華展。

袁振洋導演（1992），《達摩祖師傳》，臺北：協和。

鈕承澤導演（2010），《艋舺》，臺北：采昌。

費格（Paul Feig）導演（2004），《送信到哥本哈根》，臺北：中藝。

黑澤明導演（1950），《羅生門》，臺北：影久。

黑澤明導演（1990），《黑澤明之夢》，臺北：美商華納兄弟。

塔倫提諾（Quentin Tarantino）導演（1994），《黑色追緝令》，臺北：金益成。

慕勒（Philippe Muyl）導演（2004），《蝴蝶》，臺北：仟淇。

霍建起導演（2001），《那山那人那狗》，臺北：誠宇。

賴聲川導演（2006），《暗戀桃花源》，臺北：龍祥。

戴爾卓（Stephen Daldry）導演（2002），《時時刻刻》，臺北：中藝。
關錦鵬導演（1994），《紅玫瑰與白玫瑰》，香港：潤程。

二、論著

王文正（2011），《電影文化意像》，臺北：秀威。
王挺（2010），〈敘事：在語言與影像之間的行走──張藝謀電影改編的文化語境考察〉，《浙江傳媒學院學報》，17-2：102～107。
王弼（1978），《老子道德經注》，新編諸子集成本，臺北：世界。
巴伯（Ian G. Barbour）著，章明義譯（2001），《當科學遇到宗教》，臺北：商周。
方柔雅（2002），《國中詩與文修辭教學研究》，國立高雄師範大學國文學教學研究所碩士論文，未出版，高雄。
丹席格爾（Ken Dancyger）著，吳宗璘譯（2007），《導演思維》，臺北：電腦人。
孔穎達等（1982），《禮記正義》，十三經注疏本，臺北：藝文。
尼布爾（Reinhold Niebuhr）著，關勝渝譯（1992），《基督教倫理學詮釋》，臺北：桂冠。
尼采（Friedrich W. Nietzsche）著，劉崎譯（1998），《悲劇的誕生》，臺北：志文。
史美舍（Neil J. Smelser）著，陳光中、秦文力、周愫嫻譯（1991），《社會學》，臺北：桂冠。
史密斯（Philip Smith）著，林宗德譯（2004），《文化理論的面貌》，臺北：韋伯。
史蒂芬遜（Ralph Stepheson）著，劉森堯譯（1990），《電影藝術面面觀》，臺北：志文。
布魯克（Peter Brooker）著，王志弘、李根芳譯（2003），《文化理論詞彙》，臺北：巨流。
布魯格（Walter M. Burgger）著，項退結編譯（1989），《西洋哲學辭典》，臺北：華香園。
古德曼（Norman Goodman）著，盧嵐蘭譯（2000），《社會學導論》，臺北：桂冠。

托佛勒（Alvin Toffler）著，吳迎春譯（1991），《大未來》，臺北：
　　時報。
吉奈堤（Louis Giannetti）著，焦雄屏譯（2005），《認識電影》，臺
　　北：遠流。
伍倫（Peter Wollen）著，劉森堯等譯（1991），《電影記號學導論》，
　　臺北：志文。
安傑利斯（Peter A. Angeles）著，段德智、尹大貽、金常政譯（2001），
　　《哲學辭典》，臺北：貓頭鷹。
呂大吉主編（1993），《宗教學通論》，臺北：博遠。
求那拔陀羅譯（1974），《雜阿含經》，《大正藏》卷 2，臺北：新
　　文豐。
吳其諺（1994），〈《暗戀桃花源》的荒謬〉，迷走、粱新華編，《新
　　電影之外／後》，180～182，臺北：唐山。
沈清松（1986），《解除世界魔咒──科技對文化的衝擊與展望》，
　　臺北：時報。
李瑞騰（1991），《臺灣文學風貌》，臺北：三民。
李澤厚（1996），《美學論集》，臺北：三民。
亞里斯多德（Aristotle）著，陳中梅譯（2001），《詩學》，臺北：
　　商務。
武長德（1984），《科學哲學──科學的根源》，臺北：五南。
奈思比（John Naisbitt）著，詹宏志譯（1989），《大趨勢》，臺北：
　　長河。
林建光（2010），《馬克思主義》，臺北：文建會。
周英雄（2007），〈序論──看與被看之間〉，周英雄、馮品佳主編，
　　《影像下的現代：電影與視覺文化》，1～11，臺北：書林。
周敦頤（1978），《周子全書》，臺北：商務。
周慶華（1997），《語言文化學》，臺北：生智。
周慶華（2000），《文苑馳走》，臺北：文史哲。
周慶華（2001a），《後宗教學》，臺北：五南。
周慶華（2001b），《作文指導》，臺北：五南。
周慶華（2002），《故事學》，臺北：五南。
周慶華（2004a），《語文研究法》，臺北：洪葉。
周慶華（2004b），《後佛學》，臺北：里仁。

周慶華（2004c），《創造性寫作教學》，臺北：萬卷樓。

周慶華（2005），《身體權力學》，臺北：弘智。

周慶華（2007），《語文教學方法》，臺北：里仁。

周慶華（2008a），《剪出一段旅程》，臺北：秀威。

周慶華（2008b），《從通識教育到語文教育》，臺北：萬卷樓。

周慶華（2009a），《文學詮釋學》，臺北：里仁。

周慶華等（2009b），《新詩寫作》，臺東：秀威。

周憲（2008），《視覺的文化轉向》，北京：北京大學。

帕瑪（Richard E. Palmer）著，嚴平譯（1992），《詮釋學》，臺北：
　　桂冠。

孟濤（2002），《電影美學百年回眸》，臺北：揚智。

宗寶編（1974），《六祖法寶壇經》，《大正藏》卷 48，臺北：新
　　文豐。

姚一葦（1992），《審美三論》，臺北：開明。

洪美雪（2001），《字幕對外語學習成效影響之探究》，國立成功大
　　學教育研究所碩士論文，未出版，臺南。

洪席耶（Jacques Rancière）著，黃建宏譯（2011），《影像的宿命》，
　　臺北：國立編譯館。

施密特（Alvin Schmidt）著，汪曉丹等譯（2006），《基督教對文明
　　的影響》，臺北：雅歌。

施護譯（1974），《初分說經》，《大正藏》卷 14，臺北：新文豐。

馬杜格（David MacDougall）著，李惠芳、黃燕祺譯（2006），《邁
　　向跨文化電影：大衛・馬杜格的影像實踐》，臺北：麥田。

徐紀芳（2004），〈影音與文字的美麗與哀愁——試探文學之於電影
　　的會通與轉化〉，《藝術學報》，74：211～229。

殷海光（1979），《中國文化的展望》，臺北：活泉。

孫奭（1982），《孟子注疏》，十三經注疏本，臺北：藝文。

國片影像教育資源網（2012），〈關於我們〉，網址：http://ourfilms.
　　taiwancinema.com/，點閱日期：2012.1.12。

教育部（2011），《重編國語辭典修訂本》〈定格〉條，網址：http://dict.
　　revised.moe.edu.tw/cgi-bin/newDict/dict.sh?cond=%A9w%AE%E6&
　　pieceLen=50&fld=1&cat=&ukey=1811547177&serial=1&recNo=0&
　　op=f&imgFont=1，點閱日期：2011.1.18。

教育部（2011），《重編國語辭典修訂本》〈制約〉條，網址：http://dict.
revised.moe.edu.tw/cgi-bin/newDict/dict.sh?cond=%A8%EE%AC%F
9&pieceLen=50&fld=1&cat=&ukey=-574472126&serial=2&recNo=
0&op=f&imgFont=1，點閱日期：2011.12.25。

陳佩真（2008），《電視字幕對語言理解的影響——「形系」和「音
系」文字的差異為切入點》，臺北：秀威。

陳美伶（2011），《電影在語文教學上的運用》，國立臺東大學語文
教育研究所碩士論文，未出版，臺東。

陳炳良（1998），《形式心理反應：中國文學新詮》，臺北：商務。

陳家倩（2005），《從〈黑色追緝令〉探討粗話的電影字幕中譯》，
私立輔仁大學翻譯學研究所碩士論文，未出版，臺北。

陳意爭（2008），《圖畫與文字的邂逅——圖畫書中的圖文關係探索》，
臺北：秀威。

陳毅峰（2007），《他者不顯影——臺灣電影中的原住民影像》，國
立東華大學民族發展研究所碩士論文，未出版，花蓮。

張春榮、顏荷郁（2005），《電影智慧語：西洋百部電影名句賞析》，
臺北：爾雅。

張建邦編著（1998），《回顧與前瞻——走過未來學運動三十年》，
臺北：淡江大學。

張湛（1978），《列子注》，新編諸子集成本，臺北：世界。

張錯（2005），《西洋文學術語手冊》，臺北：書林。

張灝（1989），《幽暗意識與民主傳統》，臺北：聯經。

許瑞昌（2010），〈宣傳與偶像明星及故事情節——最近幾年國片熱
賣的原因探討〉，周慶華主編，《流行語文與語文教學整合的新
視野》，249～276，臺北：秀威。

區劍龍（1993），〈香港電視字幕翻譯初探〉，劉靖之主編，《翻譯
新論集》，335～346，，臺北：商務。

莫黔特（Moelwyn Merchant）著，安天高譯（1981），《論喜劇》，
臺北：黎明。

馮天瑜、周積明（1988），《中國古文化的奧秘》，臺北：谷風。

彭吉象（1992），《電影銀幕世界的魅力》，臺北：淑馨。

曾仰如（1987），《形上學》，臺北：商務。

舒坦（1992），《電影與文學》，臺北：臺揚。

游飛（2011），《導演藝術觀念》，北京：北京大學。

黑格爾（Georg Wilhelm Friedrich Hegel）著，朱光潛譯（1981），《美學》，北京：商務。

程薇（2010），《教育心理學》，臺北：志光。

黃公偉（1987），《哲學概論》，臺北：帕米爾。

黃英雄的部落格（2005），〈小活佛〉，網址：http://blog.roodo.com/hero.h/archives/630885.html，點閱日期：2012.1.6。

黃新生（2010），《電影理論》，臺北：五南。

黃慶萱（2002），《修辭學》，臺北：三民。

黃蘭麗（2006），《〈再見列寧〉電影字幕翻譯研究》，私立輔仁大學德國語文研究所碩士論文，未出版，臺北。

雷夫金（Jeremy Rifkin）著，蔡伸章譯（1988），《能趨疲：新世界觀——二十一世界人類文明的新曙光》，臺北：志文。

詹明信（Fredric Jameson）著，唐小兵譯（1990），《後現代主義與文化理論》，臺北：合志。

路況（1994），〈影像之後——臺灣電影啟示錄〉，迷走、梁新華編，《新電影之外／後》，200～204，臺北：唐山。

奧迪（Robert Audi）著，王思迅主編（2002），《劍橋哲學辭典》，臺北：貓頭鷹。

葉朗（2000），《現代美學體系》，臺北：書林。

葛雷易克（James Gleick）著，林和譯（1991），《混沌——不測風雲的背後》，臺北：天下。

賈磊磊（2005），《影像的傳播》，廣西：廣西師範大學。

鳩摩羅什譯（1974），《中論》，《大正藏》卷30，臺北：新文豐。

熊元義（1998），《回到中國悲劇》，北京：華文。

廖金鳳（2001），《消逝的影像：臺語片的電影再現與文化認同》，臺北：遠流。

維基百科（2012），〈三合院〉，網址：http://zh.wikipedia.org/wiki/%E4%B8%89%E5%90%88%E9%99%A2，點閱日期：2012.1.3。

趙博雅（1975），《中西文化的出路》，臺北：商務。

趙雅博（1990），《知識論》，臺北：幼獅。

劉立行、井迎瑞、陳清河（1996），《電影藝術》，臺北：空大。

劉立行（2005），《影視理論與批評》，臺北：五南。

劉森堯（1990），《電影生活》，臺北：志文。

鄭泰丞（2000），《科技、理性與自由——現代及後現代狀況》，臺北：桂冠。

鄭祥福（1996），《後現代政治意識》，臺北：揚智。

歐陽周、顧建華、宋凡聖（1993），《美學新編》，杭州：浙江大學。

魏明德（Benoit Vermander）著，楊麗貞譯（2006），《新軸心時代》，臺北：利氏。

簡政珍（2006），《電影閱讀美學》，臺北：書林。

羅青（1989），《什麼是後現代主義》，臺北：五四書店。

羅青（1992），《詩人之燈》，臺北：東大。

羅秋昭（2009），《國小語文科教材教法》，臺北：五南。

蘇明如（2004），《解構文化產業》，高雄：春暉。

Bruce F. Kawin 著，李顯立等譯（1996），《解讀電影》，臺北：遠流。

Chris Barker 著，許夢芸譯（2007），《文化研究智典》，臺北：韋伯。

Dabney Townsend 著，林逢祺譯（2008），《美學概論》，臺北：學富。

G. Betton 著，劉俐譯（1990），《電影美學》，臺北：遠流。

PHP 研究所著，蕭志強譯（2007），《圖解哲學》，臺北：世茂。

Robert Stam 著，陳儒修、郭幼龍譯（2002），《電影理論解讀》，臺北：遠流。

Robert Lapsley & Michael Westlake 著，李天鐸、謝慰雯譯（1997），《電影與當代批評理論》，臺北：遠流。

美學藝術類　PH0077　東大學術 52

電影影像與文字的關係探討

作　　者 / 許瑞昌
責任編輯 / 蔡曉雯
圖文排版 / 楊家齊
封面設計 / 陳佩蓉

發 行 人 / 宋政坤
法律顧問 / 毛國樑　律師
印製出版 / 秀威資訊科技股份有限公司
　　　　　114 台北市內湖區瑞光路 76 巷 65 號 1 樓
　　　　　電話：+886-2-2796-3638　傳真：+886-2-2796-1377
　　　　　http://www.showwe.com.tw
劃撥帳號 / 19563868　戶名：秀威資訊科技股份有限公司
　　　　　讀者服務信箱：service@showwe.com.tw
展售門市 / 國家書店（松江門市）
　　　　　104 台北市中山區松江路 209 號 1 樓
　　　　　電話：+886-2-2518-0207　傳真：+886-2-2518-0778
網路訂購 / 秀威網路書店：http://www.bodbooks.com.tw
　　　　　國家網路書店：http://www.govbooks.com.tw
圖書經銷 / 紅螞蟻圖書有限公司
　　　　　114 台北市內湖區舊宗路二段 121 巷 28、32 號 4 樓
　　　　　電話：+886-2-2795-3656　傳真：+886-2-2795-4100

2012 年 5 月 BOD 一版
定價：240 元

國家圖書館出版品預行編目

電影影像與文字的關係探討 / 許瑞昌著. -- 一版.
　 -- 臺北市：秀威資訊科技, 2012.05
　　　面；　 公分. -- (美學藝術類；PH0077)
(東大學術；52)
BOD 版
ISBN 978-986-221-946-1(平裝)

1. 電影理論　 2. 影像　 3. 文字

987.01　　　　　　　　　　　　101005306

讀 者 回 函 卡

感謝您購買本書,為提升服務品質,請填妥以下資料,將讀者回函卡直接寄回或傳真本公司,收到您的寶貴意見後,我們會收藏記錄及檢討,謝謝!如您需要了解本公司最新出版書目、購書優惠或企劃活動,歡迎您上網查詢或下載相關資料:http:// www.showwe.com.tw

您購買的書名:_____

出生日期:_____年_____月_____日

學歷:□高中 (含) 以下　　□大專　　□研究所 (含) 以上

職業:□製造業　□金融業　□資訊業　□軍警　□傳播業　□自由業
　　　□服務業　□公務員　□教職　　□學生　□家管　　□其它_____

購書地點:□網路書店　□實體書店　□書展　□郵購　□贈閱　□其他

您從何得知本書的消息?

　　□網路書店　□實體書店　□網路搜尋　□電子報　□書訊　□雜誌

　　□傳播媒體　□親友推薦　□網站推薦　□部落格　□其他_____

您對本書的評價:(請填代號　1.非常滿意　2.滿意　3.尚可　4.再改進)

　　封面設計____　版面編排____　內容____　文／譯筆____　價格____

讀完書後您覺得:

　　□很有收穫　□有收穫　□收穫不多　□沒收穫

對我們的建議:_____

11466
台北市內湖區瑞光路 76 巷 65 號 1 樓
秀威資訊科技股份有限公司　　　收
BOD 數位出版事業部

..

（請沿線對折寄回，謝謝！）

姓　　名：_____　年齡：_____　性別：□女　□男

郵遞區號：□□□□□

地　　址：_____

聯絡電話：(日) _____ (夜) _____

E-mail：_____